U0031020

探秘故宮

故宮博物院宣傳教育部 編著
果美俠 主編

龍鳳呈祥話內廷

中和出版
OPEN PAGE

故宮博物院
THE PALACE MUSEUM

寫在前面

六百年人間秘境，中國最美的宮

　　如果問正在或計劃去北京觀光的遊客，第一站會選哪裡？大多可能會脫口而出——「故宮」；那些未去過北京的人，提起故宮，也總是心馳神往。為什麼故宮會成為中外遊客進京「到此一遊」的首選，甚至有「不去故宮就等於沒去北京」的說法？了解下列故宮之「最」，也許你就能讀懂故宮的魅力。

最·規劃

　　故宮舊稱紫禁城，位於中國首都北京，原是明、清兩代的皇宮，營建於明成祖朱棣在位時，永樂四年（1406）動工，永樂十八年（1420）建成。

　　作為明、清兩代王朝的都城，為突出「皇權至尊、中正安和」的理念，北京城的建築規劃以紫禁城為中心形成向心式格局和中軸對稱——前為朝廷，後為市場，東為太廟，西為社稷壇，符合「前朝後市」、「左祖右社」的禮制要求。

　　中軸線以紫禁城為中心向南北兩個方向延伸，長 7.8 公里，至清代，南起外城永定門，經內城正陽門、大清門、天安門、端門、午門、太和門，穿過太和殿、中和殿、保和殿、乾清宮、坤寧宮、神武門，越過景山萬春亭，壽皇殿、鼓樓。這條中軸線連着四重城，即外城、內城、皇城和紫禁城，好似北京城的脊樑，鮮明地突出了九重宮闕的位置，體現了古代帝王居天下之中的地位。

　　明初永樂皇帝在營建紫禁城時，「外朝」的午門、奉天門（今太和門）、三大殿和「內廷」後三宮都位於這條中軸線上，東西六宮左右對稱分佈。

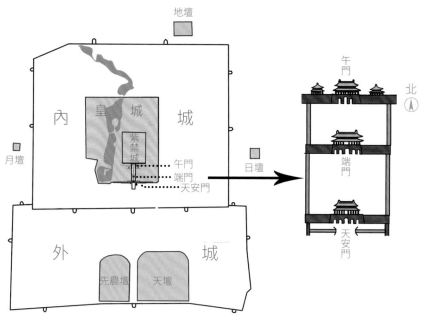

地壇

內　皇　城　城

紫禁城

月壇

午門
端門
天安門

日壇

外　城

先農壇　天壇

清代北京城簡圖

午門

北

端門

天安門

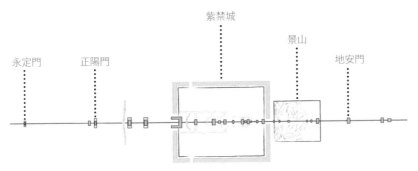

北

紫禁城

景山

地安門

永定門

正陽門

北京中軸線上主要建築

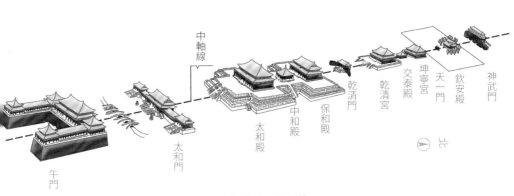

中軸線

乾清門

中和殿

太和殿

保和殿

乾清宮

交泰殿

坤寧宮

天一門

欽安殿

神武門

北

太和門

午門

紫禁城中軸線上的建築

最 · 建築

紫禁城平面呈長方形，南北長 961 米，東西寬 753 米，佔地面積 723600 多平方米，大小宮室 8700 餘間，是世界上現存規模最大的宮殿建築群。它集中國歷代宮城規劃、設計、建築技術和裝飾藝術之大成，顯示出中國古代匠師們在建築上的卓越成就，是欣賞和研究中國傳統建築裝飾技藝的典範，有着無與倫比的歷史和藝術價值。

紫禁城建築多為木結構、黃琉璃瓦頂、漢白玉石或磚石台基，飾以金碧輝煌的彩畫，可謂氣勢雄偉、豪華壯麗。就單體建築而言，有宮、殿、樓、閣、門等不同建築形式，其外景、內景、裝修、裝飾、陳設以及有關的設施，根據等級、功能的不同而各有特色。

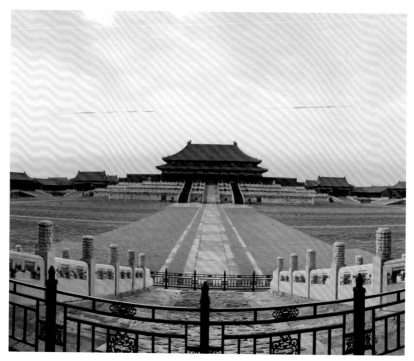

氣勢恢弘的太和殿廣場

最・文物

　　1925年，故宮博物院成立。作為中國最大的綜合性博物館，故宮博物院的文物收藏主要來源於清宮舊藏，涵蓋幾乎整個中國古代文明發展史。故宮博物院將館藏文物分為25大類，文物總數超過186萬件（套），其中珍貴文物佔比超過90%。

　　在重要藏品中，陶瓷最多，館藏一共37.6萬件。繪畫近5.2萬件，包括著名的《五牛圖》《千里江山圖》《韓熙載夜宴圖》；法書7.5萬餘件，包括《平復帖》《中秋帖》《伯遠帖》等；加上碑帖2.9萬餘件，約佔世界公立博物館所藏中國古代書畫總量的四分之一左右，許多中國書法史上的孤品、絕品都收藏於故宮博物院。故宮博物院還是世界上收藏銅器最多的博物館，共有近16萬件，其中帶有先秦銘文的青銅器也是世界上最多的，一共1600餘件。此外，還有金銀器、琺瑯器、織繡品等類藏品。

故宮博物院藏品總目

藏品種類	數量	藏品種類	數量
繪畫	51908 件／套	法書	75098 件／套
碑帖	29547 件／套	銅器	159293 件／套
金銀器	11635 件／套	漆器	18624 件／套
琺瑯器	6497 件／套	玉石器	31167 件／套
雕塑	10178 件／套	陶瓷	376155 件／套
織繡	178835 件／套	雕刻工藝	10993 件／套
生活用具	38793 件／套	鐘錶儀器	2837 件／套
珍寶	1118 件／套	宗教文物	48092 件／套
武備儀仗	32596 件／套	帝后璽冊	4849 件／套
銘刻	49100 件／套	外國文物	1808 件／套
古籍文獻	597811 件／套	古建藏品	5766 件／套
文具	84442 件／套	其他工藝	13452 件／套
其他文物	3316 件／套		

資料來源：故宮博物院官網 http://www.dpm.org.cn/

　　紫禁城宮殿堪稱中國傳統思想文化最傑出的載體。中國古代講究「天人合一」，天帝居住在紫微宮，而人間皇帝自詡為受命於天的「天子」，其居所應象徵紫微宮以與天帝對應，紫微、紫垣、紫宮等便成了帝王宮殿的代稱。帝居在秦漢時又稱為「禁中」，意思是門戶有禁，不得隨便入內，故舊稱皇宮為紫禁城。

　　中國古代哲學思維中還有一種自然哲學 —— 陰陽五行。前朝的建築佈局舒朗、氣勢雄偉，體現了陽剛之美；而後宮佈局嚴謹內斂，裝飾纖巧精緻，體現陰柔之美。建築的色彩、營造、佈局上多處體現出陰陽五行思想。如五行中，黃色屬土，表示中央，象徵帝王，所以紫禁城裡的屋頂主要以黃色為主；綠色屬木，表示東方，象徵生長，所以過去皇子的居所使用綠色屋頂。這類的講究還有很多，在本叢書各冊中將分別講述。

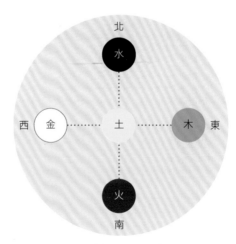

五行對應的色彩和方位

最 · 歷史

從公元 1420 年建成至今，紫禁城已走過 600 年的滄桑歲月。作為中國帝制社會最後一個政治中樞，它見證了明、清兩朝皇權的更迭和 24 位皇帝的榮辱興衰，也記錄了近五百年帝制王朝的政治活動、禮儀制度、宗教祭祀、宮廷生活等。如明代永樂皇帝「遷都北京」的朝賀大典，萬曆皇帝抗倭勝利後的「午門受俘」，清代康熙、乾隆皇帝敬老愛老的「千叟宴」，以及歷代重視教育、推崇文化的「金殿傳臚」等。

作為帝王生活的禁地，紫禁城一度是普通人不可企及的秘境，籠罩着神秘的色彩。那麼，紫禁城內的衣食住行到底是如何安排的？「日理萬機」的皇帝究竟是怎樣處理政務的？宮牆內真的有那麼多愛恨情仇的故事嗎？如今，故宮中明清建築和歷代文物保存狀況良好，華美的陳設、珍奇的寶物、清雅的文玩等作為故宮展覽的重要組成部分，有助於世人揭開宮廷生活的面紗，一覽歷史全貌。

最·好讀

今天的故宮博物院面向全世界開放。當我們走進這座城，仍可從紅牆金瓦、殿堂樓閣中，憑弔帝景遺跡、感受歷史滄桑。然而，這座龐大的宮殿建築群裡，有着那麼多的殿宇，建築風格似乎相差無幾，院落佈局也好像大同小異。千里迢迢而來的大家，如何能既發現建築中的奧秘，盡興而歸，又不需走到精疲力竭呢？

首先，你需要了解故宮的空間佈局和建築等級。紫禁城的建築形成了中軸突出、兩翼對稱的格局，紫禁城內最重要的建築都建在這條中軸線上。「探秘故宮」系列以中軸線為核心，引領讀者依次從軸線上的外朝、內廷，到軸線兩側的東西六宮，再到外西路與外東路，開啟探秘之旅。

叢書各冊均由故宮博物院專家編繪，根據宮殿建築分佈與功能區域分為四冊，並別具匠心地採用四種顏色設計，幫助讀者區分。《朝儀赫赫述外朝》，介紹舉行朝會和盛大典禮的場所外朝；《龍鳳呈祥話內廷》，介紹內廷後三宮、御花園；《紫禁生活面面觀》，介紹內廷帝后、妃嬪居住的養心殿、東西六宮等；《細說皇家養老宮》，介紹內廷太上皇、皇太后的養老之處。各個分冊既講建築，又說歷史，既有精美絕倫的文物呈現，也有妙趣橫生的故事傳說。看得見的，帶你看細節；看不見的，引你來想像。文字好讀、插圖好看！文圖相輔相成，內涵與顏值並重。

四冊既可全套閱讀，也可單冊使用，既可當作旅遊觀光時的導覽手冊，也是一套與孩子共同了解故宮的文化通識讀本。它將帶你「神」遊文物古建的浩瀚海洋，欣賞中華文明的壯麗史詩！

王旭東　故宮博物院院長

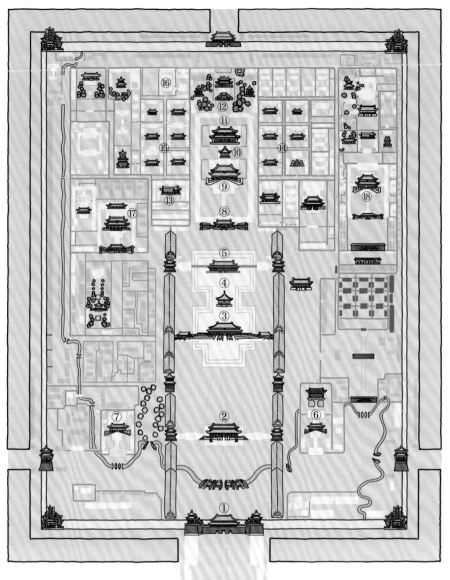

北

故宮平面示意圖

內廷主要建築：⑧ 乾清門　⑨ 乾清宮　⑩ 交泰殿　⑪ 坤寧宮　⑫ 御花園

　　　　　　　⑬ 養心殿　⑭ 東六宮（景仁宮、承乾宮、鍾粹宮、延禧宮、永和宮、景陽宮）

　　　　　　　⑮ 西六宮（永壽宮、翊坤宮、儲秀宮、太極殿、長春宮、咸福宮）　⑯ 重華宮

　　　　　　　⑰ 慈寧宮　⑱ 寧壽全宮

前言

龍鳳呈祥話內廷 —— 後三宮、御花園

參觀完三大殿的最後一座保和殿，站在殿後的高台上，向北方遠眺，又一座巍峨的宮門展現在眼前，這便是紫禁城外朝和內廷的分水嶺 —— 乾清門。乾清門是紫禁城內廷的正門，以此門為界，以南為外朝，以北為內廷。無論皇親國戚，還是文武大臣，沒有皇帝的准許，都不能進入內廷半步；而內廷的女眷，也不能隨便跨出乾清門。

內廷是皇帝處理日常事務，及其與后、妃宮眷生活起居、休憩遊玩之所，又稱為「後宮」、「後寢」。依照建築等級和功能，內廷大致可分為：

後三宮 —— 乾清宮、交泰殿、坤寧宮；

清雍正以後的皇帝寢宮 —— 養心殿；

后妃宮室 —— 東西六宮；

太上皇宮殿 —— 寧壽宮；

太后太妃宮殿 —— 慈寧宮、壽康宮、壽安宮；

皇子居所 —— 南三所。

以上六組宮殿區域，其中又包含了園林建築，及書房、戲台、佛堂、道場等不同功能的單體建築。

中軸線上的內廷宮苑

中軸線是紫禁城建築佈局中統率全域的軸線，內廷區域位於中軸線上的建築有後三宮和御花園。

乾清門　是外朝和內廷的分界；

乾清宮　在明代和清初是皇帝的寢宮；

交泰殿 是皇后在節慶典禮接受朝賀的地方；

坤寧宮 在明代和清初是皇后居住的地方；

御花園 是皇帝和后妃休憩賞玩的場所。

除了中軸線上的建築以外，後三宮區域周圍有廊廡環繞，前院東廡有端凝殿，是收藏皇帝冠袍帶履之所；前院西廡的懋勤殿，是皇帝讀書和進行秋讞的地方；南廡西端有翰林值班備詢的南書房，東端有皇子讀書的上書房；後院兩廡還有御茶房、壽藥房及其他庫房。

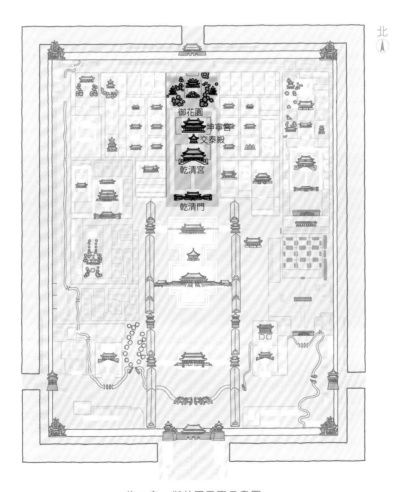

後三宮、御花園平面示意圖

後三宮的建築特點與文化內蘊

後三宮為內廷的中心，主要建築都坐落在紫禁城中軸線上，從南到北依次為乾清宮、交泰殿、坤寧宮，與外朝「前三殿」相對應，此處被俗稱為內廷「後三宮」。乾清宮和坤寧宮，在明代及清代早期分別是帝后的寢宮。交泰殿約於明代嘉靖年間建成。

後三宮建築形制與前朝三大殿大體類似，但體量上要小很多。乾清宮是皇帝寢宮，為內廷之首，建築規模為內廷之冠，無論開間、進深還是裝修多效仿太和殿，為內廷最高等級的建築，但體量小於太和殿。按照《周易》思想，「乾為天，坤為地」，所以帝后宮殿以「乾清」「坤寧」來表達歷代帝王的美好願望；又有「乾坤交泰，陰陽平衡」，因而乾清、坤寧兩宮之間設交泰殿。

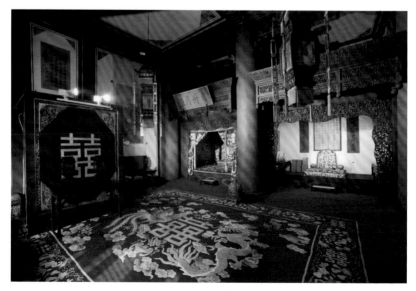

坤寧宮內皇帝大婚洞房

御花園的建築特點

紫禁城內共有御花園、慈寧宮花園、建福宮花園和寧壽宮花園四座花園。走出坤寧宮繼續向北，便來到紫禁城中軸線北端的御花園。御花園在明代初稱「宮後苑」，是後宮的御苑，後改稱「御花園」。紫禁城四座花園中，御花園是唯一一座建築在中軸線上的園林，歷史最久，面積也最大，為諸園之首。

作為一座小型皇家園林，御花園在建築佈局與造園手法上別具一格。在建築佈局上，花園的宮殿建築以中軸線東西對稱分佈。如欽安殿位於中軸線上，千秋、萬春兩亭，澄瑞、浮碧兩亭對稱分佈，堆秀山與延暉閣，絳雪軒與養性齋則均遙相呼應。從功能上看，花園內為數眾多的亭台軒館是為休息、觀賞而建，也有不少殿堂樓閣是專供敬神、崇佛所用。建築依地勢情況採取不同建造手法，錯落有致、變化紛呈。在裝飾藝術上，御花園也極盡奇思妙想、薈萃各種造園技藝，建築、山石、花樹互相輝映。疊山佈石，千奇百怪；各式盆景，珍稀鮮見；路面上隨處可見的石子畫，題材多樣，令人目不暇接。

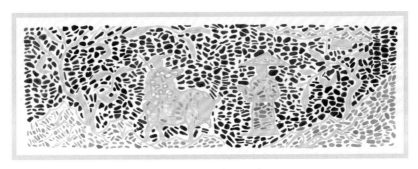

御花園《清明》石子畫

目
錄

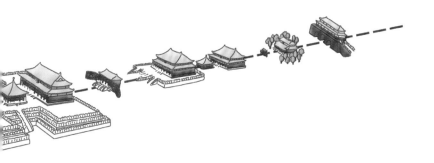

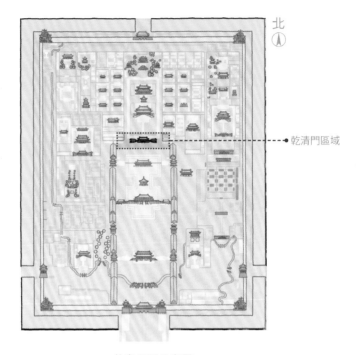

北

乾清門區域

故宮平面示意圖

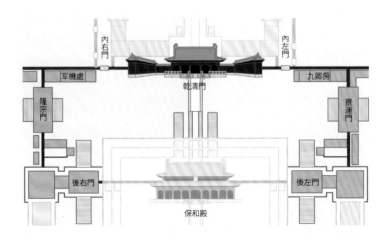

內右門　　　　內左門

軍機處　　　乾清門　　　九卿房

隆宗門　　　　　　　景運門

後右門　　　　　　後左門

保和殿

乾清門區域平面示意圖

探秘乾清門

所處位置：位於保和殿之後

建築特色：門兩側琉璃影壁上的寶相花流光溢彩，將乾清門映襯得
華貴富麗

建築功能：內廷正門，在清朝也是皇帝舉行「御門聽政」的地方

本站專題：御門來聽政、大臣坐陋室、巋然守天街、激戰隆宗門、
艱苦見君王

編繪作者：（文）姜琪鵬　（圖）別瑋璐

乾清門，朝和廷的分野、家與國的界限，皇帝運籌帷幄在內，軍機晝夜值守於外。皇帝很辛苦，大臣也不易，宮裡禁火燭，官員上朝，幾乎都得黑燈瞎火入宮，「蹭燈」的機會少之又少。

01

御門來聽政

乾隆皇帝上早朝的地方在哪裡？答案就是乾清門。
誰能想到，清代有些皇帝就是坐在半露天的
乾清門過道裡和大臣們商議國家大事的！

　　古代有「天子五門」之制，分別為皋、庫、雉、應、路五座門，其中應門為「治朝」之所，也就是處理朝政的地方，對應明、清兩代，從天安門開始，太和門就相當於應門，所以明代皇帝在太和門御門聽政，即民間俗稱的「上早朝」。清代康熙時期為了皇帝方便和提高效率，才把地點內移至相當於路門的乾清門。乾清門屬於屋宇式大門，它面闊五間，進深三間，單檐歇山頂，坐落在將近 1.7 米高的漢白玉基座上。

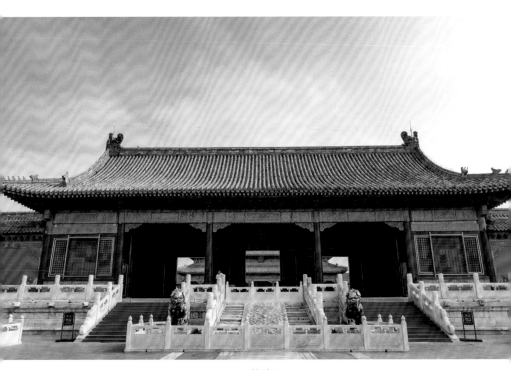

乾清門

為了讓乾清門顯得壯觀雄偉，乾清門兩側建有高大的影壁，使乾清門前的空間顯得更大。影壁高 8 米，長 9.7 米，壁心及四角以精美的琉璃花裝飾，在陽光的照射下流光溢彩，將乾清門映襯得格外威嚴壯觀。

影壁上的花是寶相花。寶相花不是真實的花，是一種裝飾紋樣。花樣以荷花為基礎，進行藝術處理，形成的花朵紋樣集中了荷花、牡丹、菊花等花的特徵。花形自然逼真，色彩絢美豔麗。

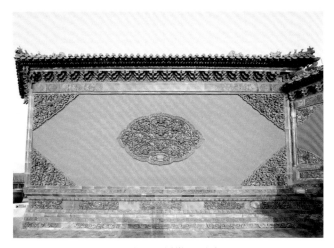

乾清門西側撇山影壁

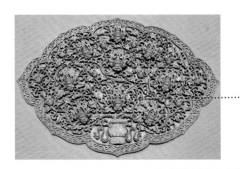

乾清門影壁上的寶相花

　　從乾清門往北，一座座建築的匾額格式與外朝明顯不同，外朝區域宮殿上只有漢字匾額。而從乾清門開始，匾額上出現滿文，而且一般都是滿文在右，漢文在左。這是為什麼呢？

　　紫禁城的匾額，在明代時都是用漢字書寫的；清代皇帝是滿族人，入主中原後，把皇宮中絕大部分建築的匾額都改成了漢文和滿文並列的形式，慈寧宮區域甚至是漢文、滿文、蒙文三種文字並列。1912 年宣統皇帝溥儀退位時，按條例受到「優待」，可以繼續居住在紫禁城的內廷區域，這裡的匾額也就保留了清代時的式樣。現在外朝宮殿的匾額沒有滿文，則是因為當時外朝部分交由中華民國政府管轄，1915 年中華民國大總統袁世凱想要恢復帝制，意圖在太和殿舉行登基大典。袁世凱命人把外朝建築匾額上的滿文去掉了，也就形成了如今只有漢文的樣子。

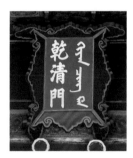

乾清門匾額

慈寧門匾額

太和殿匾額

「匾額」的分界線

本圖據《清宮述聞》《故宮辭典》等資料繪製，綠色和粉色區域與一般所講的外朝和內廷區域有所重合，但並不等同，其中粉色區域中的暢音閣和閱是樓也是漢字區。

清代早朝時，乾清門的正中會臨時擺放寶座、龍書案、屏風和象徵皇帝賢明的神獸甪端（實際上用作香爐），鋪好跪奏者用的氈墊。皇帝就在這半露天的環境下處理朝政，好多大臣更是要站到頭上沒有任何遮擋的乾清門廣場上，在御道兩側相向站立，有事上奏的官員要按順序跪在氈墊上，面向皇帝奏事。遇到下雨下雪，皇帝會讓大臣們同到乾清門裡，特殊情況由皇帝酌情臨時決定。清代皇帝中「御門聽政」最勤奮的當屬康熙皇帝，他從 14 歲親政到 69 歲駕崩，無特殊情況幾乎從不輟朝。

明清時期，人們多用毛筆寫字，但是在寒冷的冬天，硯台裡的墨水很容易結冰，書寫困難。在乾清門早朝時，康熙皇帝特意讓人用松花江底的石頭製成暖硯，硯台下部可以放置熱水或燃上炭火，保持硯台裡墨汁的溫度，使其不結冰。

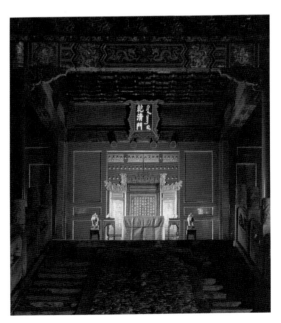

御門聽政陳設

　　清代皇帝對「御門聽政」非常重視，對大臣們參加「御門聽政」的紀律要求也極為嚴格，乾隆皇帝和道光皇帝就曾把遲到的官員降職或給予罰俸的處理。

　　「御門聽政」制度在康熙、雍正、乾隆三位皇帝時執行得比較好，在嘉慶、道光兩位皇帝時也基本維持，到了咸豐皇帝之後就很少舉行了。

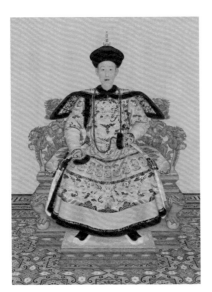

乾隆皇帝像

道光皇帝像

⓪② 大臣坐陋室

位高權重的軍機大臣在哪裡上班？

他們的辦公室會不會高大舒適呢？

軍機處裡又發生過哪些讓人意想不到的事呢？

　　軍機處創立於雍正七年（1729，也有雍正四年、八年、十年創立之說），地處乾清門廣場的西北角。這排看起來不起眼甚至低於宮牆的狹長房屋，卻裝載着輔助皇帝處理軍國大事的重要機構。

　　軍機處雖然是聲名顯赫的機要之地，室內空間卻是狹小甚至是有些擁擠的，曾有軍機大臣形容這裡「屋小如舟，油燈如豆」。室內只有桌、椅、炕、筆、硯等必要的設施和辦公用品，再加上非常簡單的裝飾，整個氛圍與其重要的地位顯得很不對應。

軍機處外景

遠望軍機處

軍機處比宮牆矮

軍機大臣每天凌晨三四點進入值房，並等待皇帝召見。覲見皇帝時跪在預先放好的「軍機墊子」上，當場記錄下皇帝的旨意，退出後需盡快擬定諭旨，經皇帝審閱後頒發有關衙門執行。

他們往往晝夜值班，隨時聽候皇帝召喚，做事也需十分謹慎。如此繁重的工作就需要充沛的體力。軍機處的廊下，燒餅、油條等食物不間斷供應，專門供軍機大臣在工作間隙食用。

軍機處設有軍機大臣，俗稱「大軍機」，還設有軍機章京，俗稱「小軍機」。軍機大臣和軍機章京都直接受皇帝領導。軍機大臣相當於皇帝的高級秘書，名額不定，但必須由皇帝絕對信任的人員擔當。軍機章京輔助軍機大臣工作，又相當於軍機大臣的秘書。

雍正皇帝像

軍機處內景

軍機墊子和皇帝辦事用的文房四寶

最初，軍機章京無一定額數，在內閣中書等官員中選調。乾隆初年，改由內閣、各部、理藩院等衙門調派。自嘉慶四年 (1799) 開始，軍機章京一般定員為 32 人，滿漢各 16 人，分四班入值軍機章京值房。軍機章京值房位於與軍機處相對的隆宗門內南側小房，值房總共五間：中間是門廳；東二間為滿人章京值班房，俗稱「滿屋」；西二間為漢人章京值班房，俗稱「漢屋」。

在清代，軍機處的保密工作有着非常嚴格的要求：收發文件要由軍機章京親自辦理，下發的文件必須提前密封；任何無關的人員，無論級別多高，沒有皇帝的特別旨意，都不能進入軍機處；皇帝和軍機大臣商量事情的時候，其他人員必須迴避。

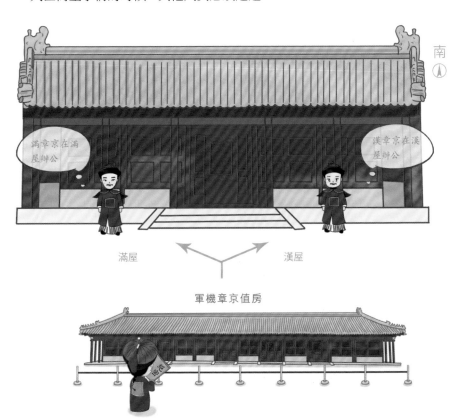

軍機章京值房

但就在這樣的中樞禁地，同治時期卻發生了一件駭人聽聞的盜竊案。同治四年八月十七日（1865 年 10 月 6 日）清晨，滿章京薩隆阿心懷鬼胎地來軍機章京值房值班。他乘人不備，悄悄地潛入漢章京值房，將存放在櫃中的一方金印偷了出來並帶回自己家中。八月二十四日（10 月 13 日），薩隆阿把金印拿到一家首飾舖，花了四十吊銅錢請首飾舖將金印熔化成十根金條，每根金條大約重十一兩（約合現在的 410克）。不久，薩隆阿又將其中的兩根金條拿到錢莊兌換成銀兩，其餘八根則埋藏在家中的炕洞裡。

那枚被熔化的金印來歷不凡，它是太平天國天王洪秀全的金印。太平天國運動是中國歷史上的一件大事，1864 年 7 月 19 日，太平天國的天京（今南京）被清軍攻破，清軍繳獲了這枚金印，它是清廷鎮壓太平軍的憑證，十分貴重。8 月 14 日，這枚金印被送往北京，由軍機處官員親手呈交慈禧太后和同治皇帝過目，之後由軍機處負責暫時保管。但是，軍機章京薩隆阿卻膽大包天將金印盜走了。

很快，軍機處發現金印失竊，首席軍機大臣恭親王奕訢指令內務府人員四處偵查，限期偵破此案。不久，薩隆阿的罪行敗露，他雖死不承認，但最終在證據面前也不得不低頭認罪。薩隆阿身為朝廷命官，知法犯法，慈禧太后大怒，下令將他絞死。薩隆阿是被處決了，但太平天國天王金印這一極其珍貴的歷史文物也永遠在世上消失了！

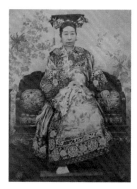

慈禧太后像

恭親王奕訢像

⑬

巋然守天街

乾清門廣場又稱「天街」，是連接內廷與外朝的門戶，
一尊尊重器默默地「站」在這裡，華貴而典雅、威嚴而神聖。

　　與南面的太和門一樣，乾清門前面也陳設了一對銅獅，它們通體鎏金，熠熠生輝，給人無與倫比的華貴之感。其中，東側踩繡球的為雄性，象徵皇權統治寰宇；西側愛撫幼獅的是雌性，寓意皇家子嗣昌盛。

　　乾清門這對銅獅氣勢不凡，體現了皇權的至高無上和獸王的不可侵犯。不過，畢竟它們護衛的是皇帝和后妃的生活區，一味地追求威嚴多少與後宮的功能有些不協調。所以，它們比太和門前的銅獅小了許多，加上下面的漢白玉基座，也只比普通成年人高一些而已。這就在威嚴中讓人感到一絲親切，拉近了和獸中之王的距離。這個不需要仰視的高度讓人們可以平視鎏金銅獅，直接與它們對視「交流」，能比較容易地欣賞它們身上精美的紋飾和細節。

乾清門前銅獅

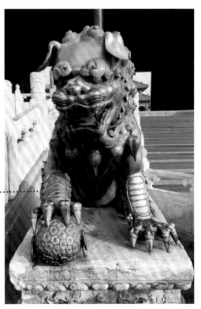

鎏金銅獅

平和的乾清門前銅獅

巍峨的太和門前銅獅

　　除了鎏金銅獅，在乾清門與內左門、內右門之間，景運門和隆宗門的南北兩端，還陳設有 14 口體積碩大的銅缸，它們和鎏金銅獅一樣，都製造於清代國力鼎盛的乾隆時期。這些大缸平時都儲滿了水，是宮中重要的消防水源。它們也象徵着皇家政權穩固，「金甌無缺」。

　　乾清門廣場的 14 口大銅缸可以分為兩種類型。乾清門兩側的 10 口大銅缸和門前的銅獅一樣，都是鎏金的。金色與背後宮牆的大紅色形成了完美的色彩搭配，耀眼奪目。

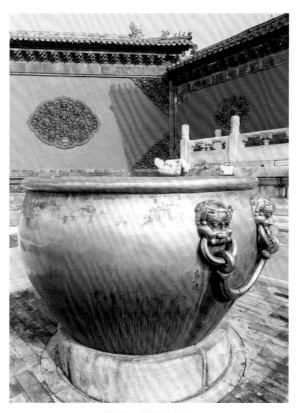

乾清門前鎏金銅缸

　　景運門和隆宗門兩端的 4 口銅缸則是仿照流傳下來的商周青銅器的顏色製造，沒有鎦金，它們在當時有一個專門的名稱，叫作「燒古銅缸」。

　　遠看我們會認為這些大銅缸光滑平整，近看則會發現某些缸體上不規律地分佈着大小不一的矩形補丁，有的區域甚至還很密集。這種情況在景運門和隆宗門沒有鎦金的 4 口燒古銅缸上表現得最為明顯。乾清門兩側的鎦金銅缸上則不明顯，但是仔細觀察可以發現，在金層剝落的位置還是有一些補丁的。

　　這些小補丁實際上是大銅缸鑄造完成後，對它們身上的工藝缺陷（砂眼）的一種修補措施。在古代鑄造大型金屬器物過程中，砂眼幾乎是不能避免的。不過經過匠人們後期的精心修補，這些有砂眼的地方變得十分平滑，人們只能通過顏色的微小差異才可以分辨出來。

修復前的燒古銅缸

修復後的燒古銅缸

　　紫禁城夜間照明主要靠各種各樣的燈，光源主要是蠟燭。紫禁城內一些街道，比如東西六宮的長街、乾清門廣場內左門和內右門兩側都設有銅製的路燈。這種路燈底部是一米多高的漢白玉基座，上面是銅製的重檐亭子形燈框，亭身四面鑲有玻璃，裡面可以燃點蠟燭。據記載，每面玻璃上還畫有紅色壽字，四角各畫一隻紅色蝙蝠，象徵福壽雙全，可惜圖案現已無存。

內左門及銅燈亭

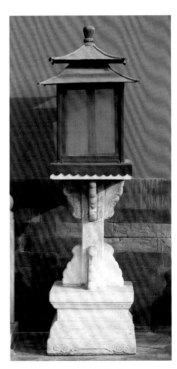

內左門銅燈亭

　　銅燈亭兩層屋檐之間還開有銅錢形的通風孔，既保證了蠟燭燃燒時的氧氣供應，又可以防止蠟燭被風吹滅。古時內廷居住的人員眾多，他們在漆黑的夜間走動，靠的就是一座座銅燈亭發出的淡黃色光芒，這些光芒為他們照亮了前方的路途。

銅燈亭通風孔

黑夜中的光芒

在乾清門的南面，保和殿正後方，靜靜安臥着一塊巨型丹陛石，它就是紫禁城中最大的一塊雲龍石雕：長 16.57 米，寬 3.07 米，厚約 1.7 米，重達 200 多噸，雕刻完成前的原石應該達到 300 噸！這塊大石雕屬明代採掘雕刻，石料為艾葉青，產自距紫禁城 80 多千米的房山大石窩。大石雕今天的安靜與歸然，磨滅不了數百年前它誕生時的喧囂和艱難。

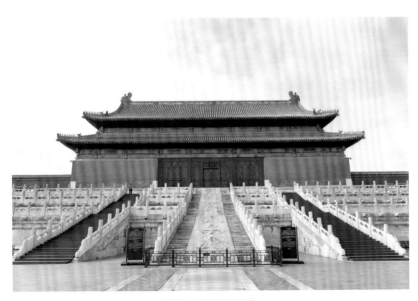

保和殿背面大石雕

運輸石料示意圖

據說，運輸石料之前，人們沿途每隔一里（500 米）打一口井，在滴水成冰的寒冬把井水潑在地上形成一條冰道。而後，朝廷動用了兩萬多民夫，1000 多頭騾馬，一步步地牽拉，耗時近一個月，才將這個龐然大物「護送」到紫禁城之中。因此，它當時還得了個綽號「萬人愁」。至於這件事情到底發生在哪年、哪月，現在已經無法可查。不過，如此巨大的一塊石料，應該是在紫禁城建成之前就已經運到了現場。否則，這個龐然大物是無法通過紫禁城的重重宮門的。

大石雕不但體積巨大，雕刻技法更是高超，圖案精美絕倫。現在的圖案為清代乾隆年間重新雕刻的，其主體部分是祥雲繚繞中的九龍戲珠，九條龍分為三組，從上至下排列，每組的三條龍均呈「品」字形圍繞着中心光芒四射的寶珠，栩栩如生。石雕下部為海水江崖，波濤洶湧的大海上，五座山峰高高聳立，直插雲霄，為整個畫面起到了烘托氣氛的作用。

激戰隆宗門

乾清門廣場是紫禁城中的交通要道。

在壁壘森嚴的大內禁地，

這裡作為溝通外朝和內廷、

連接外東路和外西路的咽喉，

又發生過什麼令皇帝和王公大臣

膽戰心驚的事情呢？

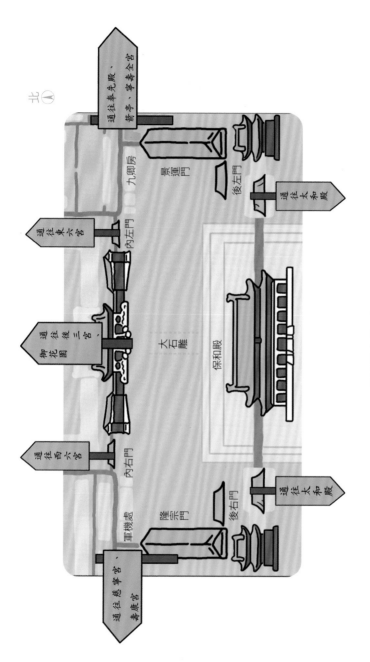

北↑

通往奉先殿、齋宮、蒼壽全宮

九卿房

景運門

後左門

通往太和殿

通往東六宮

內左門

通往後三宮

御花園

大石雕

保和殿

通往西六宮

內右門

軍機處

隆宗門

後右門

通往太和殿

通往慈寧宮、壽康宮

乾清門廣場示意圖

環繞着「天街」的大門共有七座，分別為乾清門、內左門、內右門、景運門、隆宗門、後左門和後右門，這裡也就成為紫禁城所有區域中宮門最密集的地方。乾清門、隆宗門等大門體量巨大，遠看好似一座房子，稱作宮殿式或屋宇式大門，內左門、內右門等則屬於直接在紅牆上開門的隨牆門。這個七門環列、四通八達的狹長地帶，號稱「大內通衢」可謂名副其實。

進入乾清門，可以到達皇帝的正寢乾清宮以及北面的交泰殿、坤寧宮、御花園。穿過內左門和內右門，分別能夠進入后妃居住的東六宮和西六宮。一東一西的景運門與隆宗門則分別是去往東路奉先殿、箭亭、寧壽全宮，以及通往西路慈寧宮的必經之路。出後左門和後右門，或者沿着保和殿後的台階拾級而上可以去往外朝三大殿。

隨牆門示意圖

宮殿式大門示意圖

　　紫禁城的各宮門雄偉壯觀，門板上大多橫九縱九排列着八十一顆圓形的銅門釘，許多門上還安着具有驅邪意義的精美銅鋪首。鋪首所呈現的神獸形象是「龍生九子」中排行第九的椒圖，傳說它喜歡封閉的環境，會阻止陌生人進入它的家裡，所以古人常用它的形象來裝飾大門、守衛內宅。

　　現在的景運門和隆宗門人來人往，遊人如織，清代時則大不相同。除被召見的官員和值班大臣，即使是皇親國戚、宗室王公也不能擅自進入門內，所有隨從人員都必須在台階下 20 步以外站立，不得靠近。戒備如此森嚴，足見景運門、隆宗門在皇宮中的重要性，但誰又能想到，一場裡應外合的激烈戰鬥就曾在這森嚴的大內禁地出其不意地打響。

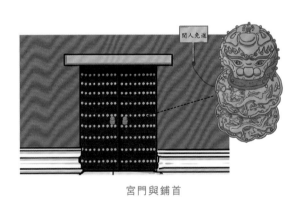

宮門與鋪首

鋪首

在隆宗門匾額左側邊緣偏下，牢牢地嵌著一枚早已生鏽的箭頭，這是嘉慶十八年（1813）留下的痕跡。清代自乾隆後期開始沒落，各地民眾紛紛起義反抗清王朝。直隸（今河北）一帶以秘密反清的天理教最為活躍，僅大興一地入教的人數就達到了一萬多人，紫禁城裡的一些太監也加入了天理教組織，大家最終的目標就是攻佔紫禁城，推翻清政府。

嘉慶十八年（1813）九月十五日，起義軍在內應太監的帶領下，分別從東華門、西華門打到景運門、隆宗門外。從西華門進入的一支起義軍，在隆宗門外與大內侍衛展開激烈的戰鬥。激戰中，起義軍有人將一支利箭射在了隆宗門的匾額上。這枚箭頭一直保留至今。

戰鬥過程中，有的起義軍甚至爬到了御膳房的圍牆上，準備進入北面的養心殿，後來嘉慶皇帝的次子旻寧（後來的道光皇帝）用火槍將他們擊落。

這次起義給予了嘉慶皇帝沉重的打擊。當時嘉慶皇帝不在北京，皇宮內一片混亂，一些王公貴族驚慌失措，還有的官員藏在櫃子裡，很長時間不敢出來。起義之後不到一個月，十月初六，是嘉慶皇帝的生日，這一次他拒絕了王公大臣向他進獻如意的慣例，因為他認為自己遇上了「大不如意之事」，宮門上威武的椒圖也沒能幫他擋住天理教的起義軍。朱紅的宮門和威武的椒圖見證了明清兩代的興衰更替，見證了諸多的歷史過往。探秘故宮，每一次和歷史對話的機會都值得珍視。

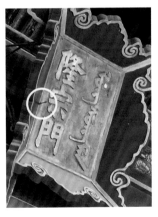

隆宗門匾額及箭頭

⑤

艱苦見君王

清代大臣們上班的早高峰大約是什麼時候？

出於宮中防火的考慮，

皇帝又給這些朝廷命官們制定了

哪些極致苛刻的進宮守則呢？

景運門位於乾清門廣場的東側，門內北側為與軍機處遙相呼應的九卿房（亦稱九卿值房、九卿朝房），南側是和軍機章京值房對稱佈局的蒙古王公值房。

景運門面闊五間，為黃琉璃瓦單檐歇山頂，與隆宗門形制相同。九卿房形制與軍機處極為相似，只是開門的位置略有區別。蒙古王公值房和軍機章京值房建築格局完全一致。

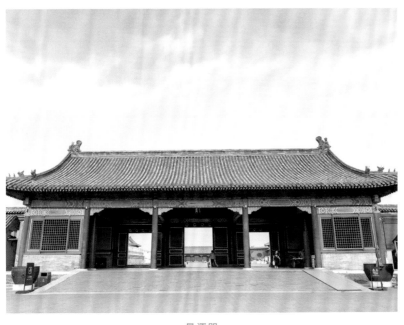

景運門

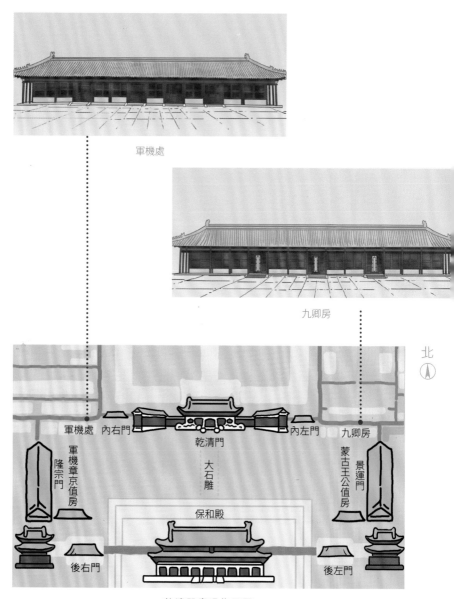

軍機處

九卿房

北

軍機處　內右門　　　　乾清門　　　　內左門　九卿房

隆宗門　軍機章京值房　　　大石雕　　　景運門　蒙古王公值房

保和殿

後右門　　　　　　　　　　　　　　　　　後左門

乾清門廣場佈局圖

景運門作為內廷禁門，是大臣們覲見皇帝的必經之路。九卿房是大臣們進入景運門等候皇帝御門聽政時「待漏」的地方。各朝代有關「九卿」的記載不一致，只是籠統的名稱，泛指高級官員。「待漏」就是臣子等待朝拜皇帝，「漏」指古代的計時器銅壺滴漏。清代中後期宮中鐘錶已經普及，但用「待漏」代指大臣等待朝拜皇帝這一叫法一直延續下來。

蒙古王公值房是蒙古地區的親王、郡王進京朝見皇帝期間，在宮中等候和值守的地方。按照清代的規定，蒙古王公們沒有皇帝的詔令不准進京，甚至不准離開部落。所以，這個擁有五間房的建築大部分時候的使用率是很低的，遠沒有它的「雙胞胎兄弟」軍機章京值房和它對面的九卿房熱鬧。

南

蒙古王公值房

　　本來，內廷是皇帝及后妃等人的起居之所，大臣的活動範圍只限於外朝。康熙皇帝把御門聽政的地點移至乾清門，雍正皇帝又在乾清門廣場設立軍機處，處理朝政也就由外朝移至內廷。外朝的大臣因此可以進入內廷，不過路線和時間要受到嚴格的限制，大臣們平日只能進東華門，向西經過文華門，到達協和門下方的小石橋折向北，沿着內金水河走一段，再穿過箭亭廣場才能到達景運門進入乾清門廣場。

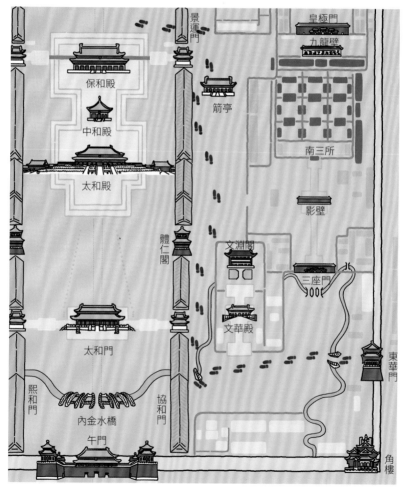

大臣進宮路線圖

　　清代大臣們集體上朝叫「大起」，天不亮時就要在九卿房集合，等待皇帝御門聽政，商議國事。自雍正朝開始，皇帝早起第一批次接見的臣屬通常是軍機大臣，一般是在凌晨 4 點左右，之後再召見其他重要大臣，5 點到 6 點這些官員就要到乾清門上朝了。所以，好多住得遠的大臣往往凌晨兩三點鐘就要從家裡出發了。

　　大臣們早早到了東華門還不能立即進宮，需要在門外等候。到了東華門的「下馬碑」，不論多大的官職，都需要下馬下轎步行。時辰一到，大門開放，守候已久的官員們才能依次進入宮中，這時是凌晨 4 點左右。而且按照規矩，出於宮中防火的考慮，除了當天要提前送達各式公文的官員，其他大臣從東華門到景運門，不論四周多麼黑暗，都不准打燈籠，而這段路恰恰是沒有路燈的！

群臣在東華門等候進宮

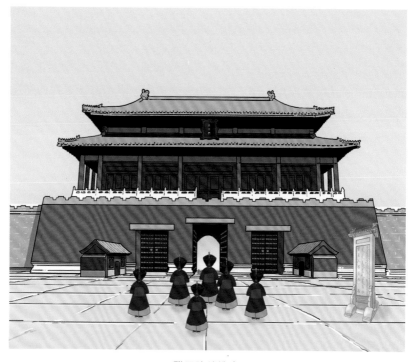

群臣陸續進宮

　　大內嚴禁擅用火燭，官員人等任何人進宮不得私自點燈。絕大多數大臣只能摸黑進宮。摸黑趕路很不安全，摔倒受傷還算輕的，還曾經有官員因為在雨天摸黑步行，結果不慎跌入內金水河而溺水身亡。如果趕上特許點燈的官員入宮，就會有很多官員跟在後面「蹭燈」。

　　即使是香車暖轎、身居要職的中堂和尚書們，進了紫禁城也必須謹小慎微、如履薄冰。不是每一個晚上都月明風清的，大多數情況下大臣們要在漆黑一片中摸索着前行。大家看到景運門裡依稀的燈光，也就看到了希望。這也意味着這個龐大王朝的國家機器即將開始新一天的運轉。

官員「蹭燈」

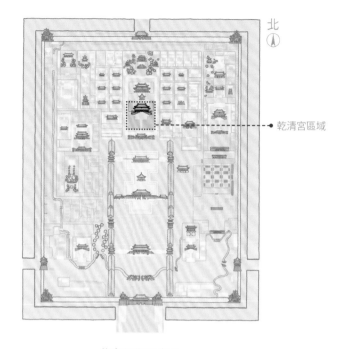

故宮平面示意圖

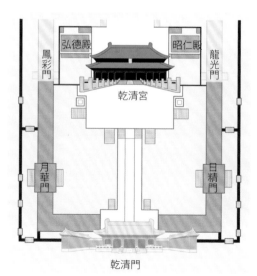

乾清宮區域平面示意圖

第二站

探秘乾清宮

所處位置：後三宮之首

建築特色：內廷形制等級最高的宮殿

建築功能：明代和清初皇帝寢宮

本站專題：表裡話乾清、桃李沐春風、藥服待夏晴、勾決聞秋雨、
盛宴賞冬燈

編繪作者：（文）王鑫淼　（圖）劉暢

乾清宮，這裡是帝王寢宮，卻也傳來皇子的琅琅讀書聲。這裡
藥味濃，龍袍新，年節大典，更是院內高懸百丈燈，舉國君民齊
歡慶。

明清兩代，乾清宮伴隨着列位帝王完成他們的千秋大業，將中國
帝制時代的落日餘暉盡收眼底。

① 表裡話乾清

乾清宮是明清兩代的政治核心區與帝王生活核心區，
由內而外透露着皇室的尊嚴與權威，
也發生了許多不為外人所知的事情。

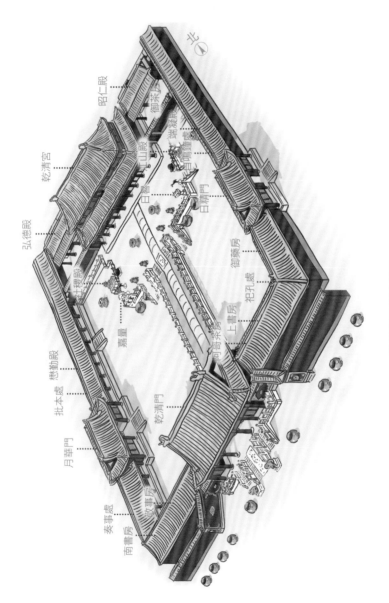

乾清宮區域示意圖

北

昭仁殿
御茶房
乾清宮
修廕殿
弘德殿
端凝殿
日昇門
自鳴鐘處
日精門
交泰殿
御藥房
嘉量
祀孔處
懋勤殿
端凝殿
批本處
上書房
月華門
內奏事處
乾清門
南書房
奏事處
奏事房
敬事房

乾清宮是內廷最為高大雄偉的宮殿，它始建於明永樂十八年（1420），因多次被焚毀而重建，我們今天看到的乾清宮，已經不是明代建築。嘉慶二年（1797）乾清宮發生火災，災後，由名義退位、實際執政的太上皇乾隆主持乾清宮重建工作，於嘉慶三年完成。舊貌新顏，都是文化的積澱與歷史的傳承。

在明代，乾清宮是皇帝的寢宮；在清代，順治皇帝、康熙皇帝沿襲明制，也曾居住於此，雍正皇帝將寢宮移至內廷西路的養心殿。從此，乾清宮就成了皇帝召見大臣、批閱奏摺、處理日常政務、舉行宴會等事務的重要場所。皇帝去世後，他的靈柩也會停放在乾清宮一段時間，供后妃、宗室及臣屬等弔唁。乾清宮是內廷正殿，靈柩停放於此，表示皇帝「壽終正寢」。

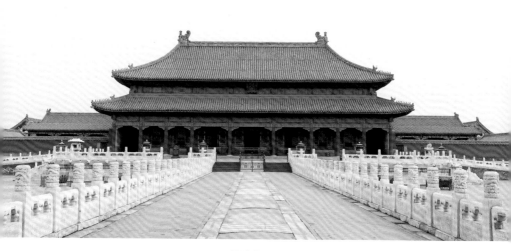

乾清宮

　　乾清宮還有兩位「貼身小侍衛」，不過今天我們只能在圍牆外看到它們的輪廓，那就是東側的昭仁殿和西側的弘德殿。昭仁殿在清代是皇帝的書房；弘德殿在明代是皇帝召見臣工的地方，清代改為皇帝傳膳、辦理政務、讀書休憩之所。

　　乾清宮的丹陛石東西兩側各有一座石台，石台之上各有一座小金殿，它們可以說是紫禁城內「最小的建築」。昭仁殿對着的是江山殿，弘德殿對着的是社稷殿。兩座小金殿在形制上完全一樣，但圍欄上的石獅形態，卻不盡相同。

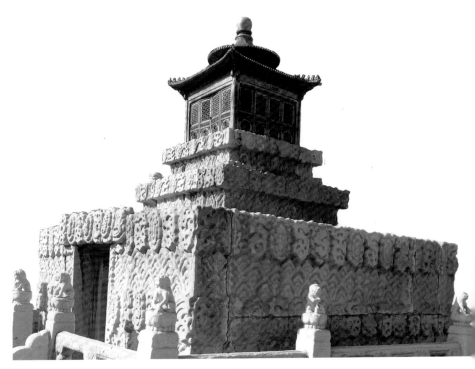

江山殿

　　乾清宮前丹陛石盡頭的石雕也十分有趣，它和太上皇宮 —— 寧壽全宮門前的丹陛石模樣相似，上有龍、鳳、麒麟等神獸，還有很多奇花異草。

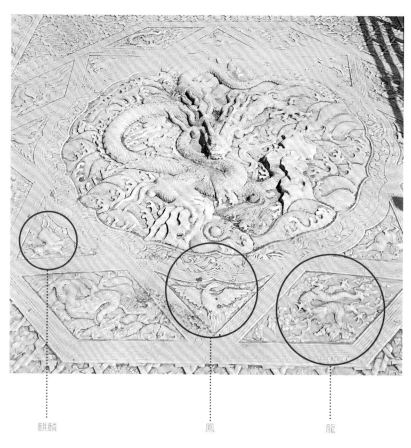

麒麟　　　　　　　　鳳　　　　　　　　龍

乾清宮前丹陛石

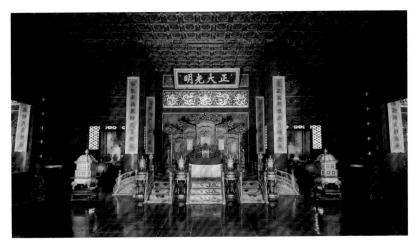

乾清宮內景

紫檀雕龍座鏡

在人們的想像中，乾清宮裝飾華麗，珠寶琳琅滿目。但其實乾清宮內日常陳設並沒有人們想像的那麼奢華。只有在某些節日或重大事件發生時，宮殿內部才會有特殊的陳設，屬於臨時性的佈置。我們如今去乾清宮看到的就是按宮廷日常生活原狀做的陳列。

進入乾清宮，首先映入眼簾的就是擺放於地平之上的皇帝寶座——金漆五屏風九龍寶座。寶座旁有銅胎掐絲琺瑯甪端、仙鶴、垂恩香筒各一對，古銅香爐四個，這些都體現了清代宮殿內「禮藏於器」的思想。甪端是古代瑞獸，常伴明君左右，一般陳設在寶座旁。殿內還設有四個高大醒目的紫檀雕龍座鏡，南邊靠近正門的是兩面雙面鏡，北邊的是兩面單面鏡，均為光緒年間所製。高大的鏡子可以從視覺上增大房屋空間，令人更加舒適。

在乾清宮，最著名的就是「正大光明」匾額了。正大光明，意為正直無私、光明磊落，寓意帝王走上承前啟後的光明正道。皇帝們以此作為標準要求自己。最早的匾額，是由順治皇帝御筆親書的，康熙皇帝將這四個字刻在石上，希望永世保存，後來乾清宮遭遇火災，順治皇帝御筆被焚毀。不過現在的匾額是乾隆皇帝（當時已是太上皇）主持乾清宮修復工作時根據石刻重新製成的。

「正大光明」匾後，藏着一個小秘密，這涉及清代的「秘密立儲」制度。

康熙皇帝的文治武功都達到了很高的程度，政績卓著，但在立儲方面卻並不順利。皇太子胤礽被「兩立兩廢」，諸子明爭暗鬥，各結私黨，使得康熙皇帝心力交瘁。最終皇四子胤禛憑藉竭盡孝心、深沉謙退，脫穎而出，受到康熙皇帝青睞，得以順利登基。

雍正皇帝即位後，有感於兄弟反目、鈎心鬥角之痛，吸取經驗教訓，根據古波斯王國的立儲制度，設計了「秘密立儲」的傳位方式。也就是皇帝生前不設立皇太子，而是將心中人選寫下來。文書一式兩份，一份隨身攜帶，一份就放在建儲匣中，並將此匣放在「正大光明」匾後。皇帝臨終前或者去世後，由他的御前大臣等取下建儲匣，將兩份文書進行比對，如無誤，則擁立新君即位。

這種制度有效地避免了皇子之間的權力爭奪以及大臣們結黨營私。之後的乾隆、嘉慶、道光、咸豐四位皇帝，都是通過這種方法順利登基，完成了政權的平穩過渡。

雍正皇帝親筆寫下遺詔

一份隨身攜帶

一份放到「正大光明」匾後

皇帝去世後，由御前大臣打開建儲匣

乾隆皇帝即位

秘密立儲

　　從乾清宮後面可以看到二層陽台。難道乾清宮是兩層的宮殿嗎？事實還真是如此。

　　明代乾清宮暖閣就是樓閣形制，叫仙樓，分為上下兩層。一層有五個房間，二層有四個房間，共設有龍床二十七張！難道皇帝需要這麼多張床休息嗎？其實，這是皇帝故佈疑陣，令刺客不知道自己睡在哪裡，用以保障人身安全。但人算不如天算，明代的嘉靖皇帝在此休息時，就險些被伺候他的十六名宮女勒死！這就是著名的「壬寅宮變」。

乾清宮二層樓構造

乾清宮一層橫剖面圖

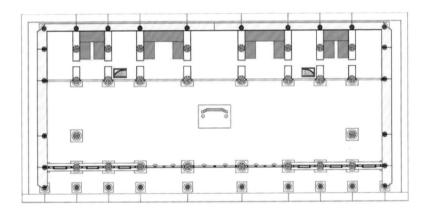

乾清宮二層橫剖面圖

根據王子林《乾清宮的二十七張床》繪製。

⓶
桃李沐春風

良好的教育，是人格發展的重要基石。
乾清宮區域內，就專設有供皇子皇孫接受教育的重要場所。

康熙皇帝

雍正皇帝

道光皇帝

上書房

在乾清門內東側，有兩棟坐南朝北的朝房，如同臣子一般，默默注視着乾清宮，清代的阿哥茶房和上書房就設立於此。古人云「讀書不覺已春深」，皇子學習所在的上書房就是乾清之春最好的代表。

上書房的設立，源於康熙時期。最初，上書房的位置並不固定，直到雍正時期，才明確設置在乾清門內東側廂房。根據史料記載，上書房早期也寫作「尚書房」，在道光年間才統一寫法，為「上書房」。

在中國古代，太子是國之儲君，多居住於皇宮東側。東在中國傳統的五行學說之中屬木，代表春天。不過，在實行秘密立儲的清代，太子的概念已經不是那麼明確了。只要有能力，都有成為下一任帝王的機會。皇子們在上書房裡一起學習文化知識，不斷完善自我，當然，在上書房就讀的不止皇子。乾隆皇帝長壽，子孫滿堂，當時，上書房內還出現了皇孫、皇曾孫、皇元（玄）孫在一起學習的情況。

上書房授課

　　負責教授皇子、皇孫們讀書的人員稱為上書房師傅，他們都學富五車。師傅們的授課內容主要分為德和才兩部分。清嘉慶皇帝曾經對教授三阿哥愛新覺羅‧綿愷的上書房師傅周系英說，不但授讀作詩文，須教阿哥為人，居心以忠厚為要。在長時間的學習過程中，師生間也產生了深厚的情誼。古人將學生稱為桃李，而栽培「桃李」的上書房師傅們，就如同春雨一樣浸潤着皇子們的心靈。

　　上書房師傅們的工作是培養皇室子嗣，責任重大，如果教授方法得當，效果良好，就會受到皇帝的表揚。比如乾隆時期，上書房師傅蔡新因材施教，得到乾隆皇帝讚許。在蔡新九十歲的時候，嘉慶皇帝還親題「綠野恆春」匾贈給這位老師傅。如果師傅偷懶曠工，就會受到相應的懲罰。有一次，乾隆皇帝巡查上書房，發現師傅們竟然集體曠工，大發雷霆，將劉墉、謝墉等入直上書房的師傅們降職。給皇子們當老師，也不是一件容易的事。

嘉慶皇帝賜匾額　　　　　　　　　乾隆皇帝巡查

　　上書房的師傅們享有尊貴的身份和較高的地位。清代官員們在下雨天戴的雨冠，顏色是有區別的：

　　三品以上文武大臣，雨冠是紅色的；

　　四到六品的文武大臣，雨冠中間是紅色，邊緣是青（黑）色；

　　七到九品的文武大臣，雨冠中間是青（黑）色，邊緣是紅色。

　　上書房入直的師傅們和三品以上文武大臣一樣用紅色雨冠。

三品以上文武　　四到六品文武大臣　　七到九品文武大臣　　沒有頂戴的軍民人
大臣、上書房　　　　　雨冠　　　　　　　　雨冠　　　　　　　　等雨冠
師傅雨冠

　　上書房東側，那間坐東朝西的小屋是祀孔處，是祭祀所有讀書人的老師 —— 孔子以及歷代先賢的地方。

　　孔子是春秋時期魯國人，被後世尊稱為孔聖人、文聖、至聖、大成至聖先師等。清代宮中祭祀孔子，除了希望皇子們積極學習、認真讀書，更多的是希望通過儒家經典教化萬民、調和民族矛盾等。皇子們六歲就會進入上書房讀書，入學當天還要去祀孔處向孔子神位行禮，以示尊師重教。

　　此外，每年元旦（過去的元旦指春節），皇帝還會來到這裡瞻仰並祭祀孔子神位。

祀孔處

皇子們練習射箭

⑬

藥服待夏晴

夏日炎炎，宮中的人們都不懼烈日，
因為御藥房的太醫們早就想好了防暑降溫良策；
宮中的人們也樂意接受太陽的饋贈，歡樂地「曬龍袍」。

　　清代，祀孔處北側，就是大名鼎鼎的御藥房。在其中工作的各位御醫，穿行於三宮六院，為皇室成員治療疾病，並負責皇室成員的保健工作。即使在夜間，宮中也會安排御醫侍值。御藥房中保存的大量藥材，都是從全國各地，甚至世界各地（外國饋贈或海關進口）運至宮城，專供皇室使用的，自然是彌足珍貴。

　　炎炎夏日，防暑降溫是御藥房的工作重點。為此，每年從小暑日起，至處暑日止，清代的御醫們每天清晨要在乾清門、圓明園大宮門等地準備香薷湯。香薷是一味中藥，具有發汗解暑、行水散濕、溫胃調中之用。

　　這麼看來，御藥房還真是乾清之夏不可或缺的標誌。

御藥房

香薷湯

　　從御藥房向北，經過日精門、自鳴鐘處，我們就到了乾清之夏的另一處標誌 —— 端凝殿。

端凝殿

　　端凝殿始建於明嘉靖時期，上為黃瓦琉璃頂，下層石台高 1.1 米，樑枋以旋子彩畫為主。什麼是旋子彩畫呢？其實就是彩畫以旋花為主題進行構圖，它因此有一個更生動形象的名字 ——「蜈蚣圈」。

旋子

樑枋藻頭

旋子局部放大圖

蜈蚣示意圖

　　為什麼說端凝殿是乾清之夏的標誌之一呢？原因有兩個：首先，這裡發生過一件很巧合的事，與一位姓夏的大臣有關。

　　相傳端凝殿建成後，嘉靖皇帝命大臣為此殿取名。有一名官員上書皇帝，他認為端凝之名最為恰當，端凝取義於「端冕凝旒」，端冕意思是皇帝要擺正頭上的皇冠，凝旒是讓皇冠前的垂珠停止擺動。二者結合起來，寓意皇帝頭部穩重，頭腦清醒。嘉靖皇帝聽後十分欣喜，並厚賞了上書的官員 —— 時任禮部尚書的夏言。

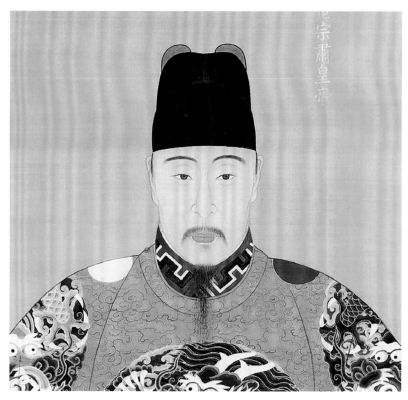

嘉靖皇帝像

綖板　玉衡　金簪

旒

冠武

金池

充耳

皇帝冕旒（十二旒冕）

　　其次，宮中有「六月六，曬龍袍」的習俗。端凝殿是明清兩代儲藏皇帝冠冕和朝服等的地方。這些衣物如果長期封存不使用，難免會生蟲有味。所以，宮人們就會在炎炎夏日，將龍袍等從端凝殿中請出，進行晾曬。

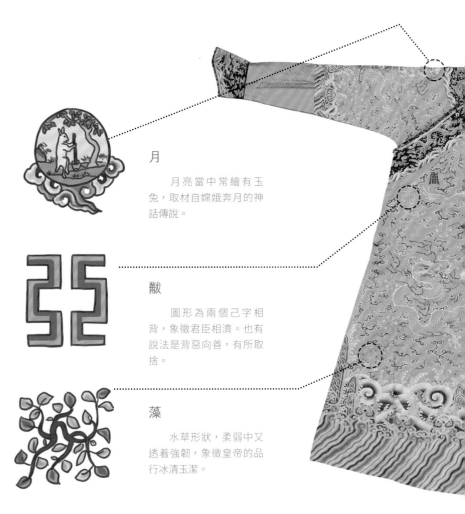

月

　　月亮當中常繪有玉兔，取材自嫦娥奔月的神話傳說。

黻

　　圖形為兩個己字相背，象徵君臣相濟。也有說法是背惡向善，有所取捨。

藻

　　水草形狀，柔弱中又透着強韌，象徵皇帝的品行冰清玉潔。

乾隆皇帝明黃色緞繡彩雲黃龍夾龍袍（正面）

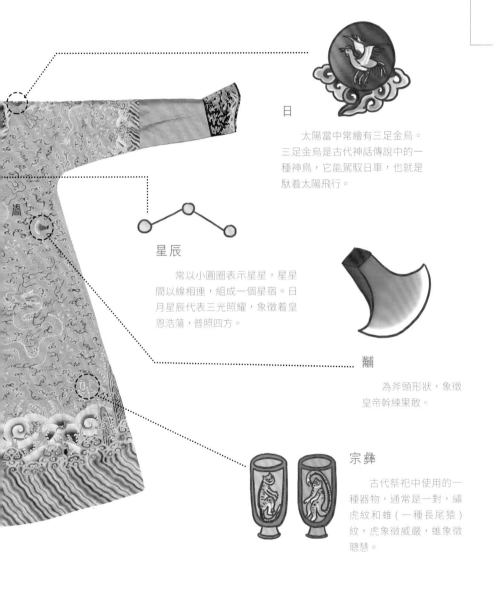

日

太陽當中常繪有三足金烏。三足金烏是古代神話傳說中的一種神鳥，它能駕馭日車，也就是馱着太陽飛行。

星辰

常以小圓圈表示星星，星星間以線相連，組成一個星宿。日月星辰代表三光照耀，象徵着皇恩浩蕩，普照四方。

黼

為斧頭形狀，象徵皇帝幹練果敢。

宗彝

古代祭祀中使用的一種器物，通常是一對，繡虎紋和蜼（一種長尾猿）紋，虎象徵威嚴，蜼象徵聰慧。

　　十二章紋，是指中國古代帝王朝服、吉服上繪繡的十二種紋飾，是帝制時代的服飾等級標誌，象徵着統治者所具備的十二種優秀品格。它們分別是日、月、星辰、山、龍、華蟲、宗彝、藻、火、粉米、黼、黻，通稱「十二章」，繪繡有章紋的禮服稱為「章服」。

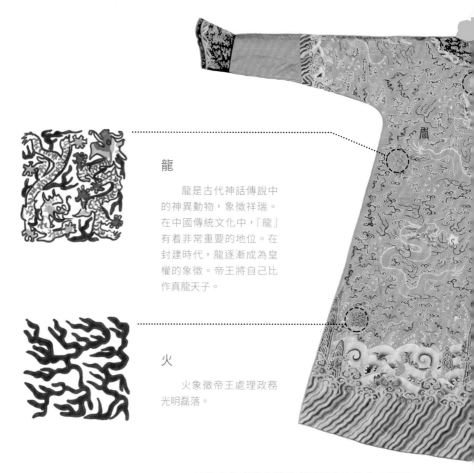

龍

　　龍是古代神話傳說中的神異動物，象徵祥瑞。在中國傳統文化中，「龍」有着非常重要的地位。在封建時代，龍逐漸成為皇權的象徵。帝王將自己比作真龍天子。

火

　　火象徵帝王處理政務光明磊落。

乾隆皇帝明黃色緞繡彩雲黃龍夾龍袍（背面）

　　十二章紋並不是清代服飾中獨有的現象，而是歷代天子服飾中普遍採用的。數量最初並不是十二章，而是經歷了由少而多的演變過程。其發展的過程，我們不過多解釋。讓我們來認識一下這些紋飾吧。

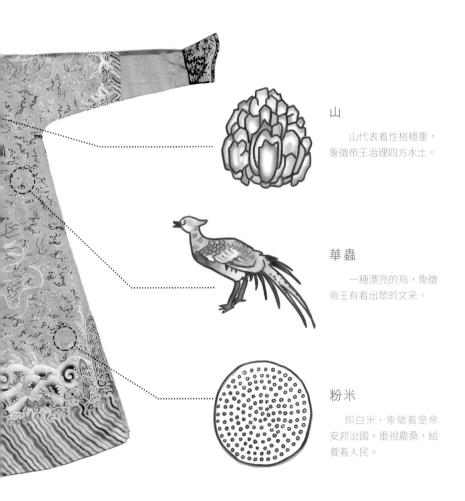

山

　　山代表着性格穩重，象徵帝王治理四方水土。

華蟲

　　一種漂亮的鳥，象徵帝王有着出眾的文采。

粉米

　　即白米，象徵着皇帝安邦治國，重視農桑，給養着人民。

⑭

勾決聞秋雨

國家的發展，離不開法律的設置完備與嚴格實施。
貪玩的皇帝是對國家的不負責任。

　　和端凝殿遙遙相對的是懋勤殿。懋勤殿與端凝殿都是明嘉靖年間建成的，清代沿用懋勤殿之名，但意思卻發生改變。明代的懋勤，是指「懋學勤政」；清代的懋勤，則是指「懋文勤武」。

　　在紫禁城內，皇帝的書房有很多，懋勤殿北側的房間（又名懋勤殿北房）就是其中之一，裡面收藏了大量文房四寶、帝王閒章、書畫秘本等，康熙皇帝幼時還曾在懋勤殿讀書學習。

　　懋勤殿最為重要的一個功能是秋讞。秋讞，就是秋審。清代，每年秋季，各省將判處死刑尚未執行的案犯，集中於省城關押，案犯卷宗根據案情分成幾類，上報刑部。刑部會同大理寺等對案件集中審核，提出意見，最後奏請皇帝裁決。皇帝及相關大臣在懋勤殿將確定判處死刑且審核無異的人名，用朱筆勾出，再交付刑部執行。因此秋讞又稱「勾到」或「勾到儀」。民間常說的「秋後問斬」，其實就是省城官員在等京師傳來秋審的結果。王朝律條，也不能輕易地因人而改。古人認為，西方在五行學說中屬金，四季中代表秋天，主刑殺。所以，位於西方的懋勤殿「勾到」，符合陰陽五行規範。

懋勤殿

　　乾清宮廣場中央有一條高出地面的石台通道，兩側設置了很多望柱和螭首，以彰顯皇家氣勢。這條高大的通道下面，也是暗藏玄機。比如，丹陛橋北端下面，有一個勉強能容一人通過的門洞。乾清宮廣場被連接乾清門到乾清宮的丹陛橋分成東西兩部分，所以乾清宮廣場東側的日精門和西側的月華門之間的交通也被「阻斷」了。為了方便穿梭於紫禁城內廷部分的宮女太監通行，工匠們在丹陛橋北端的石階之下「另闢蹊徑」，開出了一個小門洞，開闢了一條貫穿東西的涵洞。這種靈活的處理方式，既方便了人們的使用，又不損乾清威嚴。

　　古代工匠將堤形道路下橫向的拱形涵洞稱為「老虎洞」。乾清宮前的丹陛橋如同一座飛架南北的「橋」，它下面的橫向門洞，當然就是老虎洞了。

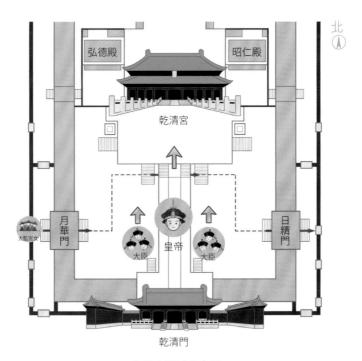

乾清宮區域示意圖

　　民間常說的「秋老虎」，是指入秋以後，暑氣並不會馬上消散，炎熱仍會持續一段時間。但是在老虎洞裡，兩側通風，四周陰涼，即便是「秋老虎」，也會乖乖降服。當然，不光是「虎」，老虎洞也曾讓「龍」流連忘返。明代的天啟皇帝朱由校喜歡玩捉迷藏，曾經就藏在這裡。皇帝自認為躲藏地點十分隱秘，但太監們不費力氣，順着香味就找到了皇帝，這是為什麼呢？因為皇帝忘記摘掉隨身攜帶的香囊。

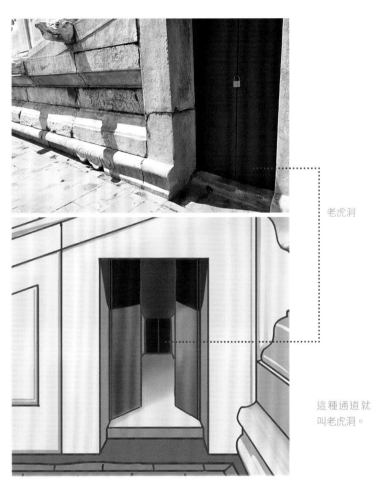

老虎洞

這種通道就叫老虎洞。

故宮的老虎洞

05

盛宴賞冬燈

康乾盛世是封建王朝歷史上的輝煌一頁，
從乾清宮冬天的裝扮與活動就可見一斑。

　　乾清宮月台上下，各有兩個漢白玉基座，陳列在東西兩側。它們是用來安置萬壽燈和天燈的燈座。

　　清代規定，每年臘月二十四，在乾清宮前安置萬壽燈和天燈，萬壽燈靠內，在月台之上；天燈靠外，在月台之下。安燈當天，內務府大臣會派人將燈舉進乾清門。

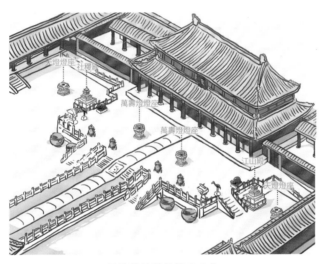

天燈與萬壽燈燈座分佈

萬壽燈燈座

天燈燈座

　　萬壽燈的杆上有托，上有圓亭。萬壽燈上有八幅寫滿吉祥詩句的燈聯。燈聯每日升起，除夕時更換。特定日期還有上燈和出燈活動。

　　上燈是指在除夕，元旦（正月初一），正月十一、十四、十五、十六等日，將萬壽燈上的燈聯撤下，換上串好的燈。上燈之時，宮中還會奏起《火樹星橋》之樂。出燈是指在正月十八，將萬壽燈撤出乾清宮區域。

萬壽燈示意圖

現代復原的萬壽燈

　　天燈的頂端是一掛橢圓形燈籠，內裝蠟燭。燈籠是用繩子吊起的。天燈自安置之後，每晚都要點燈，直至二月初三出燈。

　　此外，由於天燈和萬壽燈都是冬季安置，為了防止大風損壞燈籠和燈聯，宮人們會將燈籠和燈聯繫牢，並在燈座旁放置特殊的道具。

　　天燈燈座旁是四個銅人。這些銅人，叫墜風銅人，顧名思義，就是起到固定作用的銅製人形器物，而萬壽燈的燈座旁則放置墜風甜瓜式銅鼓。雖然兩種燈形態各異，作用不同，但都寓意皇帝萬壽無疆、與天同壽。

天燈示意圖

現代復原的天燈

當然，獨樂樂不如眾樂樂，皇帝也會賜福他人。除了大赦天下、輕徭薄賦，最好的方式就是舉辦宴會了。而清代最有特點的宴會，莫過於千叟宴。

千叟宴，是清代宮廷中規模最大、參加人數最多的宴會。千叟宴始於康熙時期，盛於乾隆時期。嘉慶朝以後不再舉行。它是古代尊老敬賢思想的集中體現，也是盛世繁榮的象徵。眾所周知，如果一段時期內，戰事頻仍，民不聊生，那麼人均壽命就會大大縮短；相反，如果一段時期內國泰民安，那麼人均壽命也會相應增加。

清代曾經舉辦過四次千叟宴。康熙朝舉行過兩次，每次分別為旗人和漢人單獨舉行 —— 康熙五十二年（1713）三月二十五的漢人宴和三月二十七的旗人宴，以及康熙六十一年（1722）正月初二的旗人宴和正月初五的漢人宴。乾隆、嘉慶時期也舉行過兩次，所有文武官員，六十歲以上者都參加。不分民族，共同赴宴，時間分別在乾隆五十年（1785）正月初六和嘉慶元年（1796）正月初四。清代的千叟宴，地點並不固定。康熙五十二年千叟宴在暢春園舉辦，嘉慶元年千叟宴在乾隆皇帝為自己歸政改建的太上皇宮 —— 寧壽全宮舉辦。而康熙六十一年、乾隆五十年的千叟宴，都在乾清宮舉辦。

四次千叟宴介紹

皇帝	時間	地點
康熙時期	康熙五十二年（1713） 三月二十五（漢人宴） 三月二十七（旗人宴）	暢春園
	康熙六十一年（1722） 正月初二（旗人宴） 正月初五（漢人宴）	乾清宮
乾隆、嘉慶時期	乾隆五十年（1785） 正月初六	乾清宮
	嘉慶元年（1796） 正月初四	寧壽全宮

宴會之上，皇帝向老者敬酒，這些老者也會和皇帝一起聯席賦詩，恭祝皇帝萬壽千秋，四海一統。千叟宴席分為一等桌和次等桌。據記載，千叟宴只有少部分人可以進入乾清宮用餐，大部分人則是在宮外月台或廣場上。殿外，寒風刺骨，滴水成冰，還好當時千叟宴的菜品是以火鍋為主，食物不至於都是冰冷的，老人們也可以借火鍋取暖。

千叟宴舉辦之時，恰是乾清宮萬壽燈和天燈高懸之際，老人們一邊飲酒食肉，一邊觀燈賦詩，也是其樂融融。

抽秘無須更騁妍，惟將實事紀耆筵。追思侍陛磬垂日，訝至當軒手賜年。君酢臣酬九重會，天恩國慶萬春延。祖孫兩舉千叟宴，史策饒他莫並肩。 千叟宴恭依皇祖元韻

乙巳新正御筆

弘曆行書千叟宴恭依皇祖元韻七律字條

出自乾隆皇帝所作《千叟宴》詩。

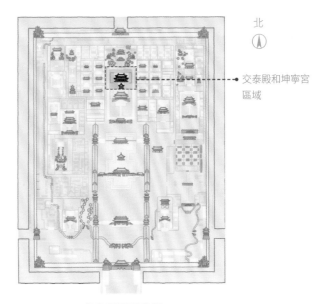

北

故宮平面示意圖

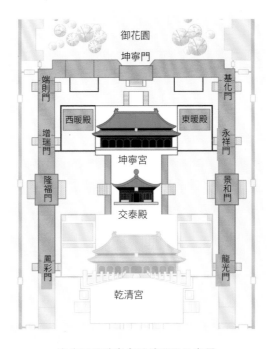

交泰殿和坤寧宮
區域

御花園

坤寧門

端則門

增瑞門

隆福門

鳳彩門

基化門

永祥門

景和門

龍光門

西暖殿

東暖殿

坤寧宮

交泰殿

乾清宮

交泰殿和坤寧宮區域平面示意圖

探秘交泰殿
坤寧宮

所處位置：位於乾清宮之後，交泰殿在前，坤寧宮在後

建築特色：裝飾有大量體現皇后地位的鳳紋

建築功能：皇后日常起居、舉行活動的場所

本站專題：龍鳳呈祥、天地交泰、白駒過隙、滿族風俗、宮中細節

編繪作者：（文）范雪純　（圖）陳欣

坤寧宮，鳳舞千秋的世界，滿漢交融的風格透過門、穿過窗，印在屋內的諸多角落。交泰殿的無為匾，一匾述說出三代帝王與這宮殿的淵源。

⓪① 龍鳳呈祥

在古代，龍為帝王的象徵，鳳為皇后的象徵。
交泰殿和坤寧宮區域裝飾有大量體現皇后地位的鳳紋，
這裡也是清代帝后大婚的洞房所在地。

古人通常用龍、鳳來分別代表皇帝和皇后。故宮的外朝，是舉行典禮儀式的區域，宮殿建築中，隨處可見象徵着帝王權威的龍紋，如屋檐下的彩畫、太和殿內的蟠龍金柱和金漆寶座等。而內廷區域，沿中軸線向北，從交泰殿開始，則出現了鳳凰紋樣的裝飾，或是金鳳起舞，或是龍鳳交錯，體現着皇后在後宮中的地位。

交泰殿位於乾清宮和坤寧宮之間。乾清宮是明代皇帝和清代順治、康熙兩位皇帝居住和處理政務的地方，而坤寧宮，從明代開始，一直是皇后名義上的寢宮。乾為天，坤為地，交泰殿之名，取「乾坤交泰、陰陽平衡」之意。代表帝、后的龍紋、鳳紋裝飾，共同出現在交泰殿的彩畫中，龍騰鳳舞，上下交錯。

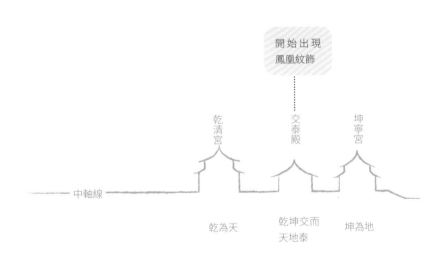

　　除了屋檐下的彩畫，交泰殿內，頭頂的天花、腳下的地毯，都有大量的鳳凰紋飾，就連門板和上面的銅配件，也裝飾有鳳紋，這在宮中可是個特例。過了坤寧門，通向御花園的台階中，也嵌着一塊四角有鳳凰飛舞的石雕呢。如果說外朝三大殿是龍的天下，那內廷的交泰殿和坤寧宮可謂鳳凰的世界！

交泰殿屋檐下的龍鳳和璽彩畫

交泰殿的天花彩畫

交泰殿內的彩畫

交泰殿的隔扇門

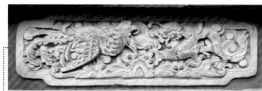

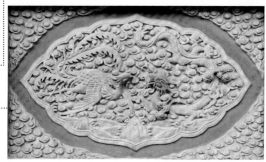

大量地運用鳳凰紋飾，
強調了皇后在後宮中的
主導地位。

交泰殿門板銅配件上的鳳紋

交泰殿建築上的鳳凰紋飾

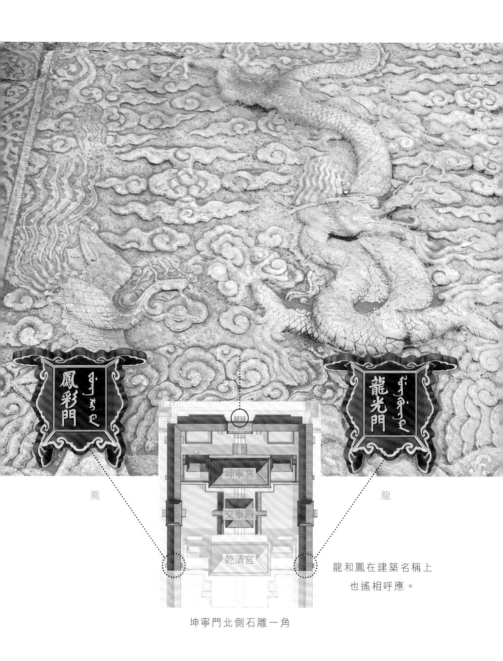

鳳彩門

龍光門

鳳

龍

坤寧宮

交泰殿

乾清宮

坤寧門北側石雕一角

龍和鳳在建築名稱上
也遙相呼應。

坤寧宮，在明代是皇后的寢宮。清代對坤寧宮進行了改建，將東暖閣作為皇帝大婚的洞房。清代年幼登基的康熙、同治、光緒三位皇帝，大婚時都在坤寧宮東暖閣舉行合卺禮。合卺禮是清代皇帝大婚的禮儀程序之一。卺的原意是把瓠分成兩個瓢，合卺就是婚禮上夫妻各拿一瓢飲酒，類似於現代意義上的交杯酒。表示夫妻結為一體，共同生活。

遜帝溥儀也在此與婉容舉行了婚禮。其他皇帝，大多在做皇子時已經結婚，因此沒有在宮內舉行大婚典禮。

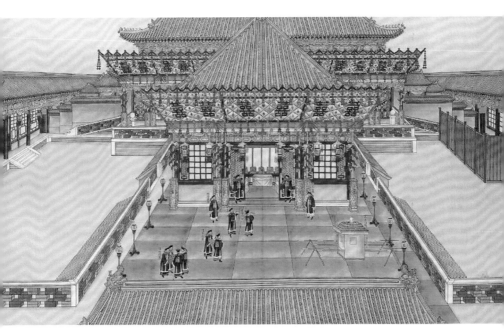

（清）《光緒大婚圖》（局部）　　光緒皇帝大婚時交泰殿區域的情景。

坤寧宮

合卺禮在這裡舉行。

交泰殿

坤寧宮室內東側兩間為東暖閣

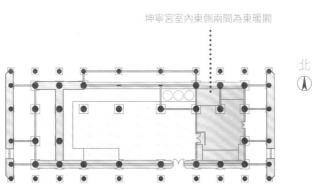

北

坤寧宮平面示意圖

　　坤寧宮的東暖閣現在是按光緒皇帝大婚時的原狀所佈置，處處洋溢着喜慶的氛圍。洞房南邊靠窗的坐炕上，鋪着大紅緞繡龍鳳「囍」字大炕褥，安放有紫檀雕龍鳳炕几，几上有紫檀雕龍鳳「囍」字桌燈。洞房北邊為落地罩木炕，床上的大紅喜帳和被褥，床前房屋正中的地毯上，都繪有精美的龍鳳圖案，一派喜悅歡騰之象。

　　除此之外，坤寧宮內外還有一種素雅的裝飾，即在白色的牆紙上張貼黑色的「囍」字剪紙。剪紙出現在坤寧宮洞房內，以及坤寧宮東西兩側穿堂的屋頂和牆壁上。屋頂上是龍、鳳和「囍」字組成的團狀紋飾，周圍還有佛教八寶和「囍」字環繞。牆壁四角貼有黑色的「喜」字剪紙角花，上面裝飾有葫蘆、蝙蝠、「卍」紋等吉祥裝飾。葫蘆寓意福祿，蝙蝠也是福的象徵，而「卍」紋寓意綿長不絕，它們組合在一起，有着「福祿綿長」的吉祥寓意。

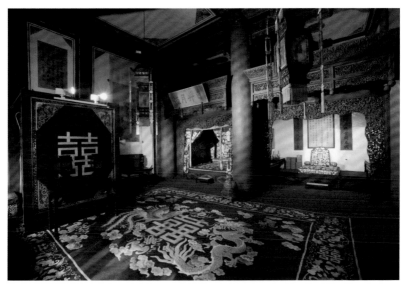

坤寧宮東暖閣的洞房內景

坤寧宮東西兩側穿堂的屋頂天花

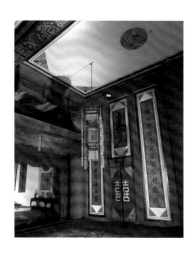

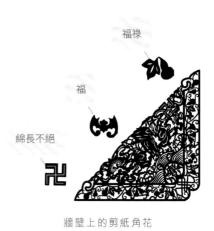

福祿

福

綿長不絕

牆壁上的剪紙角花

⑫
天地交泰

乾為天，坤為地。

處於乾坤、天地之交的交泰殿，有着獨特的形式和功能。

清代，這裡是皇后在重大節日受慶賀禮的地方，

代表帝王權力的國之寶璽，也存放在這裡。

　　交泰殿的建築形式，與外朝的中和殿相似：中和殿平面呈正方形，四角攢尖頂，四面均開有門窗，幾乎沒有牆壁，類似於古代明堂的結構。但是交泰殿的結構比中和殿更顯封閉一些。

交泰殿匾額

中和殿匾額

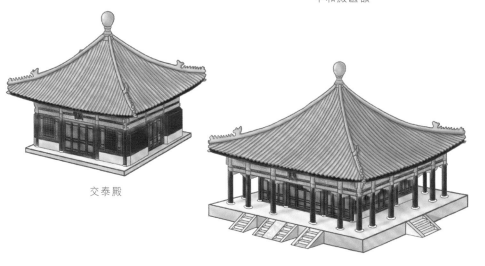

交泰殿

中和殿

091

交泰殿四面明間開門，有龍鳳裙板隔扇門各四扇。南面次間為檻窗，東、西、北三面次間為牆。

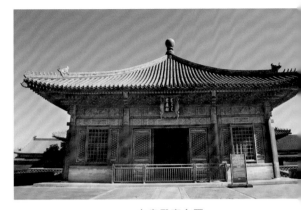

交泰殿南立面

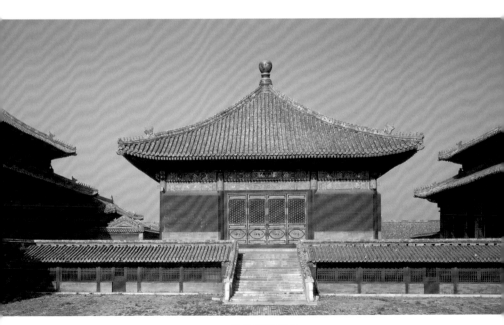

交泰殿東立面

　　清代，每逢元旦、冬至和千秋等節日，皇后要在交泰殿接受女眷叩拜，以示皇后為後宮之首，母儀天下。清代元旦，指農曆正月初一，一元復始，萬象更新。而冬至，是一年中日最短、夜最長的一天，被認為是天的生日。千秋，與皇帝的「萬壽」相呼應，是皇后的生日。

　　每年春天，皇帝要赴先農壇舉行親耕禮。與此同時，皇后要到先蠶壇祭先蠶，次日在御苑行躬桑禮，親自採桑餵蠶。採桑前一天，皇后會在交泰殿閱視採桑工具。皇帝親耕，為天下人做出表率，倡導人們重視農業生產；皇后躬桑，則表達了對農副業的重視。農耕與蠶桑是中國古代農業社會中，人們生存與發展的基礎。《春秋穀梁傳》中記載：「天子親耕，以共粢盛，王后親蠶，以共祭服。」皇帝和皇后參加這一系列國家禮儀活動，是我國傳統農業社會男耕女織的體現，也表達了古人對富足生活的美好嚮往。

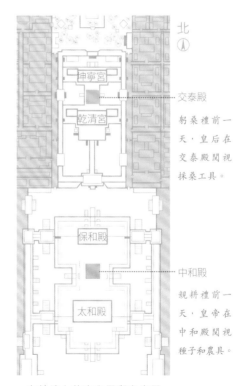

北

交泰殿
躬桑禮前一
天，皇后在
交泰殿閱視
採桑工具。

中和殿
親耕禮前一
天，皇帝在
中和殿閱視
種子和農具。

中軸線上的中和殿與交泰殿

男耕女織的表率

皇后

躬桑禮

皇帝

親耕禮

交泰殿還是清代宮中存放二十五方寶璽的地方。古時，只有皇帝御用的印章才可以稱為「寶」或「璽」。二十五方寶璽各有所用，它們象徵着國家政權，代表了皇帝權力的各方面。寶璽質地有金、玉、旃檀木，製作工藝精美，同時也是具有重要歷史價值的典章文物。如今，二十五方寶璽已被收藏於他處，而存放它們的寶箱依然陳列在交泰殿中。殿內寶座後方陳列有 5 個寶箱，寶座兩側各陳列有兩排，每排 5 個寶箱，共計 25 個。

二十五寶璽如今已不在交泰殿，但存放它們的寶箱從乾隆時期到現在，從未離開過這裡。

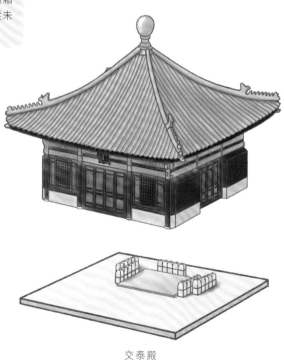

交泰殿

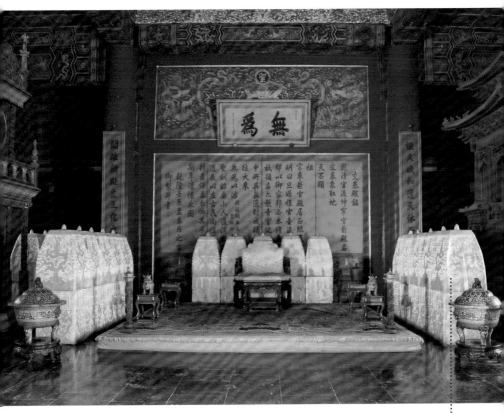

交泰殿明間內景

用以放置帝、后寶印的箱子稱為寶盝。寶盝有兩
重，皆木質，製作精美。寶盝置於木几上，整體
外罩繡龍紋的黃緞罩。

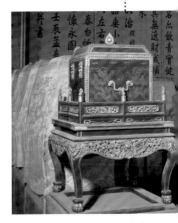

交泰殿中的寶盝

　　清代乾隆皇帝之前，帝王寶璽存在數目和用途混亂的情況。乾隆十一年 (1746)，乾隆皇帝進行了重新考證排次，將寶璽總數定為二十五方，分別為大清受命之寶、皇帝奉天之寶、大清嗣天子寶、皇帝之寶二方、天子之寶、皇帝尊親之寶、皇帝親親之寶、皇帝行寶、皇帝信寶、天子行寶、天子信寶、敬天勤民之寶、制誥之寶、敕命之寶、垂訓之寶、命德之寶、欽文之璽、表章經史之寶、巡狩天下之寶、討罪安民之寶、制馭六師之寶、敕正萬邦之寶、敕正萬民之寶、廣運之寶。

　　二十五，是乾隆皇帝根據《周易》中「天數二十有五」之說選擇的吉利數字。《周易》把數分為地數、天數，以象徵陰、陽兩種不同性質的事物。一、三、五、七、九為天數，二、四、六、八、十為地數。二十五為天數之和。另外，在我國古代所有王朝中，東周先後延續了二十五代天子，達到了「天數之和」。乾隆皇帝希望清代也能傳位二十五代。

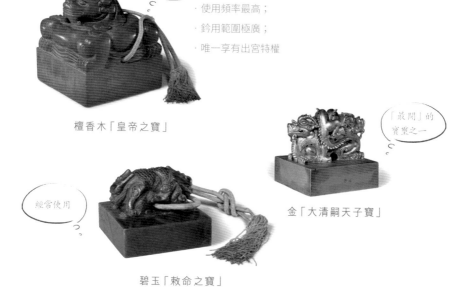

「最忙」的寶璽

· 使用頻率最高；
· 鈐用範圍極廣；
· 唯一享有出宮特權

檀香木「皇帝之寶」

「最閒」的寶璽之一

金「大清嗣天子寶」

經常使用

碧玉「敕命之寶」

二十五方寶璽中，除青玉「皇帝之寶」外，其餘的印文全部為滿、漢兩種文字。青玉「皇帝之寶」是唯一一方僅鐫刻滿文的寶璽，而且其上的文字為滿文篆書。

漢字有篆、隸、楷、草、行等字體，滿文文字也有楷體和篆體的區別。與滿文本字相比，篆體滿文將本字的圈、點進行了調整刪減，字的結構也更接近漢字的方塊佈局，字體風格更加飽滿，空間排佈上也更協調美觀。

白玉大清受命之寶

墨玉命德之寶

滿文篆書 ⋯⋯⋯⋯ 唯一一方僅鐫刻滿文的寶璽

青玉「皇帝之寶」鈐本

寶璽印文的字體

滿文本字 ⋯⋯⋯⋯ ⋯⋯⋯⋯ 漢文篆書

「大清受命之寶」鈐本

滿文篆書 ⋯⋯⋯⋯ ⋯⋯⋯⋯ 漢文篆書

「命德之寶」鈐本

　　為使寶璽上的滿漢文字書體協調，乾隆皇帝特頒旨：「大清受命之寶」「皇帝奉天之寶」「大清嗣天子寶」和青玉「皇帝之寶」四寶因在清入關以前就已使用，不宜輕易更改，其餘二十一寶一律改鐫，將其中的滿文本字全部改用篆書，這就是我們現在看到的二十五寶璽。

清初四寶

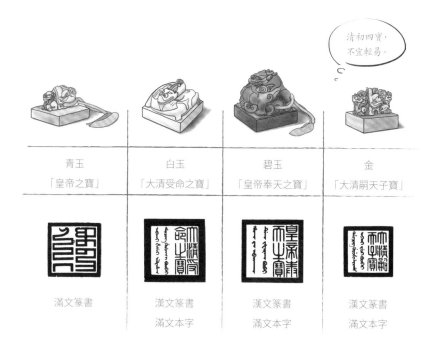

清初四寶，不宜輕易。

青玉	白玉	碧玉	金
「皇帝之寶」	「大清受命之寶」	「皇帝奉天之寶」	「大清嗣天子寶」

滿文篆書	漢文篆書 滿文本字	漢文篆書 滿文本字	漢文篆書 滿文本字

　　二十五寶璽中，二十四方以「寶」為名，只有一方以「璽」為名，即「欽文之璽」。這也反映了自唐代以來帝後寶璽制度中「寶」「璽」共用的情況。因為這方璽的存在，「二十五寶璽」的名稱才更為精確。

　　秦始皇規定「璽」為皇帝之印的專稱，而皇帝之印稱為「寶」則始於武則天。《新唐書》卷二十四《車服志》記載：「至武后，改諸璽皆為寶。中宗即位，復為璽。開元六年，復為寶。天寶初，改璽書為寶書。」武則天在位時，改「璽」為「寶」。唐中宗即位後，又將「寶」改為「璽」。唐玄宗登基後，再次將「璽」改為「寶」。從此以後，直到清代，皇帝之印多稱為「寶」。

　　乾隆皇帝重新使用古稱「璽」命名「欽文之璽」，以示對「文教」的重視。

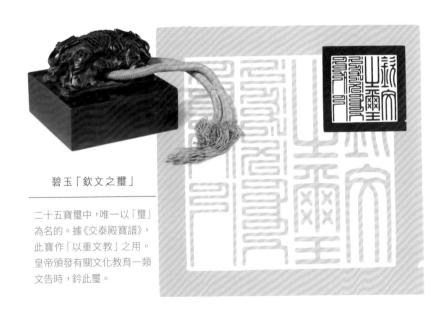

碧玉「欽文之璽」

二十五寶璽中，唯一以「璽」為名的。據《交泰殿寶譜》，此寶作「以重文教」之用。皇帝頒發有關文化教育一類文告時，鈐此璽。

⓪③
白駒過隙

宮中生活悠悠，時光在這裡嘀嗒嘀嗒地流逝。
其中多少往事和秘密，永遠留存在歷史的長河中。

明萬曆二十九年（1601），西方鐘錶傳入宮廷。

鐘錶

日晷

銅壺滴漏

交泰殿內，東側陳設有銅壺滴漏，西側陳設有大自鳴鐘，都是舊時宮中重要的計時工具。明代以前，中國沒有鐘錶，銅壺滴漏是傳統的計時工具。萬曆年間，西方鐘錶傳入宮廷，出現自鳴鐘，運行穩定，報時準確。

大自鳴鐘：大自鳴鐘走時準確，規定了宮中的標準時間。悅耳的鐘聲可直達乾清門外。大自鳴鐘外形仿中國樓閣式木櫃，分為三層。底層做成封閉的櫃形，起遮擋作用，背面有門。中層是計時部分，鐘盤直徑達一米，盤上有玻璃罩。鐘盤背後有門，機芯在其中。鐘樓背後有台階，可拾級而上給鐘上弦。上層中心尖頂下倒扣着兩個附有小錘的銅鐘，報刻敲上面的銅鐘，報時則敲下面的銅鐘。每一刻一響，一時一鳴，整點時，先打四響，表示四刻，再打點數。這座自鳴鐘，是以表墜所具有的勢能為動力，使機輪運轉。機芯有左、中、右三組銅製機輪，中間一組連着時刻針，左邊一組擊鐘報時，右邊一組擊鐘報刻。每組輪下各有一根皮弦吊着 100 多斤的鉛鉈為重錘。每天上弦時把三塊鉛鉈提起，重力使三塊鉛鉈自動以恆定的速度下垂，帶動機輪運轉，牽連錶針走動，分秒無差。

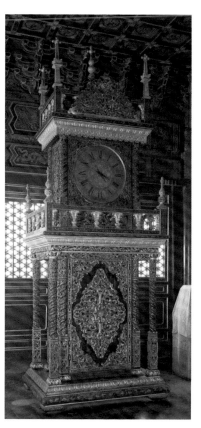

交泰殿內西側陳設的大自鳴鐘

大自鳴鐘

交泰殿內的大自鳴鐘，是清嘉慶
時期宮廷造辦處仿明萬曆自鳴鐘
所製。

銅壺滴漏

　　銅壺滴漏：銅壺滴漏由五個銅質壺組成。壺口間以龍頭玉管向下滴水。正面三個敞口斂底方壺總稱「播水壺」，自上而下依次為「日天壺」、「夜天壺」和「平水壺」。平水壺後面下側有「分水壺」，平水壺前的圓筒為「受水壺」，壺蓋上立有抱刻漏箭的銅人。箭身鐫刻十二時辰、九十六刻，箭下接銅鼓形箭舟。水漲舟浮，依次顯示刻度，受水壺滿，漏箭也浮到盡頭。十二時辰是中國傳統的計時方法，每個時辰相當於現在的兩小時。每個時辰分為八刻，每刻相當於十五分鐘。全天共十二時辰，九十六刻。

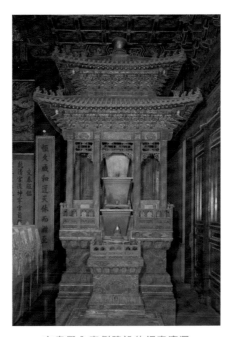

交泰殿內東側陳設的銅壺滴漏

清代宮廷已使用機械鐘錶計時，此件銅壺滴漏只是陳設禮器。

銅壺滴漏的工作原理

銅壺滴漏利用的是水勻速流動的原理。

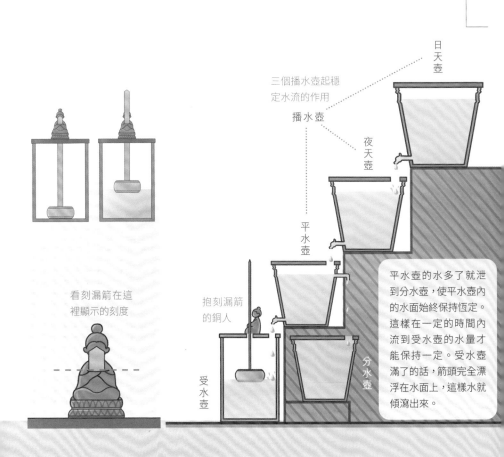

日天壺

三個播水壺起穩定水流的作用

播水壺

夜天壺

平水壺

分水壺

看刻漏箭在這裡顯示的刻度

抱刻漏箭的銅人

受水壺

平水壺的水多了就泄到分水壺，使平水壺內的水面始終保持恆定。這樣在一定的時間內流到受水壺的水量才能保持一定。受水壺滿了的話，箭頭完全漂浮在水面上，這樣水就傾瀉出來。

105

日晷：坤寧宮前還陳設有另一種古老的計時工具——日晷。日晷是根據日影判斷時刻的計時器。主體是一個圓形石盤，盤上刻有十二時辰，中間立着一根金屬晷針，和盤面垂直。晷盤傾斜放置在漢白玉石座上，晷針上端指向北極，利用太陽在晷盤上投影位置的不同，讀出時刻。晷盤上下兩面皆有刻度，每年春分到秋分，讀取晷盤上面的刻度，秋分到次年春分，讀取晷盤下面的刻度。

銅壺滴漏放在室內，任何天氣狀況下都可以使用，但滴水的速度受溫度影響。日晷的使用需要有陽光照射，夜晚和陰天無法使用。日晷與銅壺滴漏可以相互校準時間。

下面　　　上面

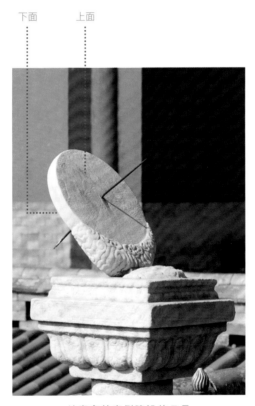

坤寧宮前東側陳設的日晷

交泰殿內寶座上方懸掛有「無為」二字匾額。匾額上靠右側，有「聖祖御書」四字。聖祖，即康熙皇帝的廟號。廟號，是皇帝去世後，於太廟中被供奉時所稱呼的名號。匾額左側，落款為「乾隆六十二年丁巳御筆恭摹」，表明這是乾隆皇帝臨摹的康熙皇帝御筆。與「無為」二字匾如出一轍，順治皇帝曾經把「內宮不許干預政事」的鐵牌立在這裡，用以警示皇后為事賢良，不干預政事。

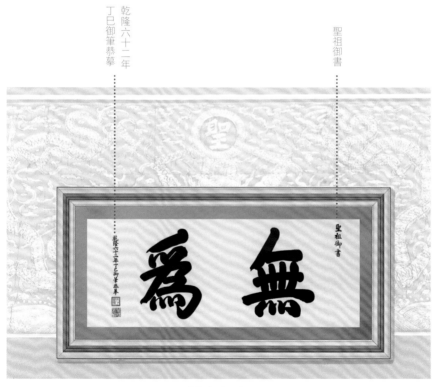

乾隆六十二年
丁巳御筆恭摹

聖祖御書

「無為」匾額

　　然而，這塊匾額中的細節隱藏了一個秘密。為什麼會出現「乾隆六十二年」的字眼呢？要知道，康熙皇帝曾在位 61 年，乾隆皇帝為了表達對祖父的尊重，在位時即表示做滿 60 年皇帝後會退位歸政。乾隆六十年九月初三，他履行了自己的諾言，傳位於顒琰（即嘉慶皇帝），但事實上，他並沒有真正歸政，「一切軍國事務，仍行親理」。所以，當時宮中仍沿用乾隆年號，牌匾上才會出現「乾隆六十二年」的題字。

康熙皇帝與乾隆皇帝情況簡介

姓名	年號	廟號	在位時間	實際執政時間
愛新覺羅・玄燁	康熙	聖祖	61 年	61 年
愛新覺羅・弘曆	乾隆	高宗	60 年	63 年

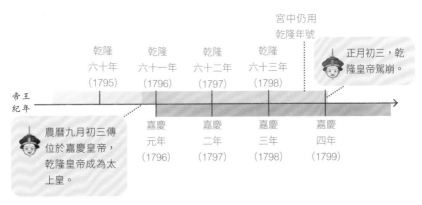

乾隆與嘉慶紀年示意圖

交泰殿旁黃綠相間的琉璃磚裝飾

故宮中的大部分建築，都經歷過重新修建。究其原因，或為天災，或是人禍。比如：太和殿在建成三個月的時候，就被一場天火燒成了灰燼，之後屢遭焚毀，多次重建；太和門也曾因為懸掛在牆上的油燈引起火災而被燒毀。我們可以從一些建築細節中，尋覓古建築重修的信息。比如，嘉慶二年，由於處理炭火不當，乾清宮失火，波及交泰殿。次年重修，交泰殿周圍黃綠相間的琉璃磚上，很多都能清晰地看到燒造年款——「嘉慶三年官窯敬造」。

嘉慶二年乾清宮失火後，乾隆皇帝對內廷的防火工作高度重視，總管內務府大臣及各衙門，總結制定出宮中救火措施和紫禁城火班（相當於後來的消防隊）章程，對火班提出了更加具體嚴格的防範措施。

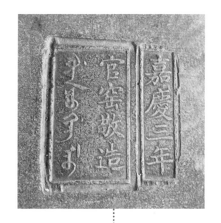

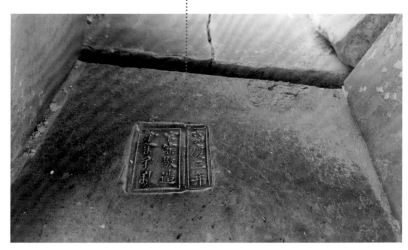

交泰殿旁琉璃磚上的燒造年款

故宮的建築以木結構為主，火災是危害建築安全的最大隱患。從1420年紫禁城建成到1912年溥儀退位，近500年間有記載的火災就有四五十次。自西北向東南流經大半個紫禁城的內金水河，是滅火的重要水源。除此之外，故宮內各個院落遍佈的大水缸，也是用來防備火情的。水缸也叫「門海」，可以存儲大量的水，少則數百升，多則數千升。關鍵的時候能滅火，而且方便取用。冬天時，為了防止缸內的水結冰，會在缸底燃燒木炭，還在缸外套上棉套，缸上加蓋，給大水缸穿上「棉襖」呢！

北

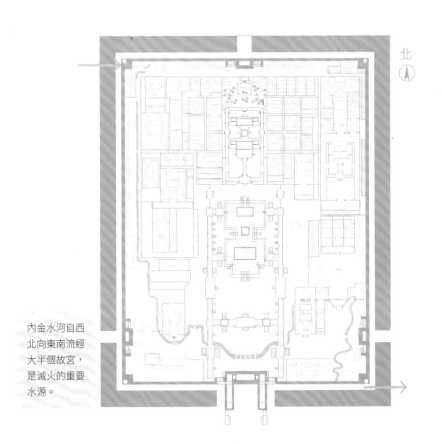

內金水河自西北向東南流經大半個故宮，是滅火的重要水源。

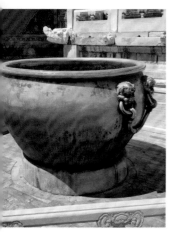

故宮中的大水缸

冬天為防止缸內的水結冰，會在缸下燒炭加溫。

⑭

滿族風俗

清代，作為一個由滿族人建立的封建王朝，

在大量吸收漢族文化的基礎上，

也突出了很多滿族習俗，

其文化特徵在宮中多有體現。

　　坤寧宮是內廷在中軸線上靠北的一座宮殿，在明代是皇后的寢宮。清代時，這裡的建築格局和實際用途都發生了改變，主要體現在：大門的位置不是正中，而是偏東設置；西側為一大間，西、南、北三面環繞有木炕，也稱為「万字炕」；窗戶不同於其他中軸線建築所採用的菱花窗，主體部分改成直櫺吊搭窗。這些都是典型的滿族建築模式。

　　滿族發源於中國東北地區，那裡冬季嚴寒多大雪，建築風格也跟氣候條件密切相關。

坤寧宮大門的位置打破了明代的中軸對稱式格局。

坤寧宮大門示意圖

大門

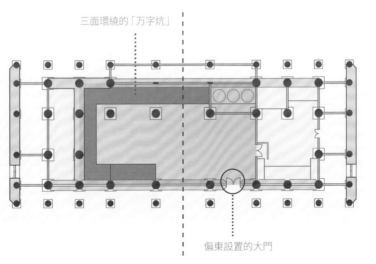

三面環繞的「万字炕」

北

偏東設置的大門

坤寧宮平面示意圖

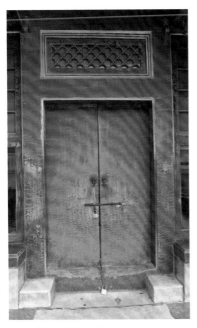

坤寧宮的雙扇木板門

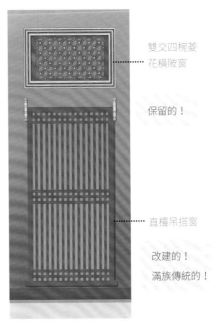

雙交四椀菱
花橫陂窗

保留的！

直櫺吊搭窗

改建的！

滿族傳統的！

坤寧宮正面窗戶示意圖

窗扇由下往上
用鐵鈎支吊

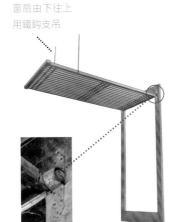

吊搭窗的窗戶紙
裱糊在櫺條外側

吊搭窗上部有軸，由下部開啟，再用掛鈎
支吊，故稱吊搭窗。

吊搭窗開啟示意圖

　　坤寧宮東暖閣在清代被用作皇帝大婚的洞房。坤寧宮西側四間，則被改為薩滿教祭祀的神堂。在坤寧宮供奉有釋迦牟尼、觀世音菩薩、關聖帝君（關羽）、蒙古神、穆哩罕神和畫像神等。坤寧宮的祭祀活動很多，比如每天早晚分別有朝祭、夕祭，朝祭的神位供在西炕上，夕祭的神位供奉在北炕上。

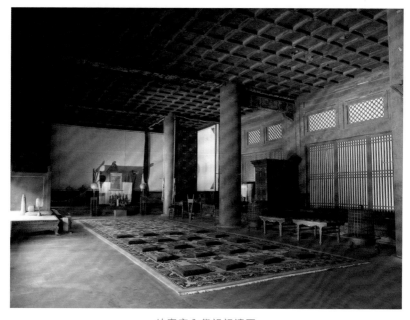

坤寧宮內祭祀祝禱區

祭祀祝禱區不設隔斷牆，三面大炕又依牆、檐而設，因此室內空間寬敞，為薩滿祭祀活動提供了足夠的空間。

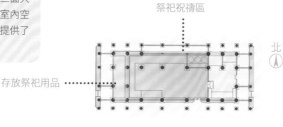

坤寧宮平面示意圖

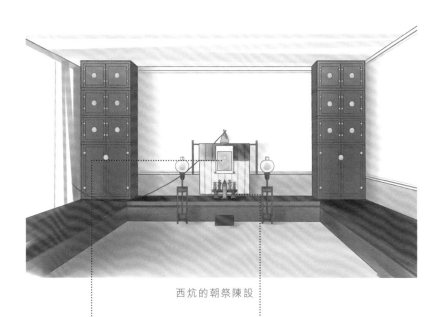

西炕的朝祭陳設

西炕供奉的關聖帝君

西炕五供（神台前的供器）

滿族人以西炕最為尊貴，不住人，是供奉祖宗、祭神的地方。

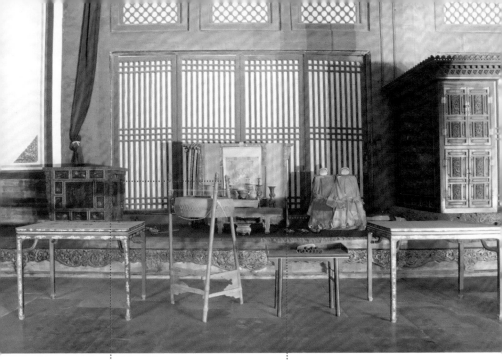

北炕的夕祭陳設

畫像神

蒙古神

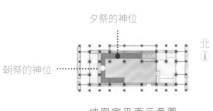

夕祭的神位

朝祭的神位

北

坤寧宮平面示意圖

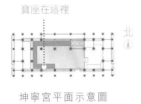

寶座在這裡

北Ⓐ

坤寧宮平面示意圖

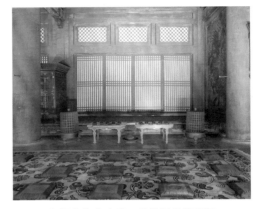

寶相花紋式地毯、坐墊及北牆陳設

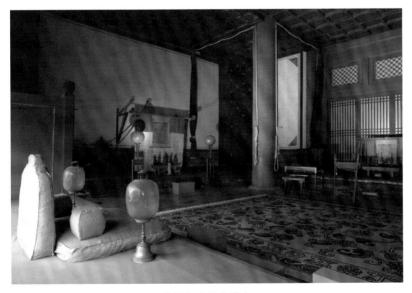

安設在南炕的寶座

皇帝的寶座不再居中面南，而是位於坤寧宮西間西南的南炕上，坐南面北。這是宮中唯一一處皇帝寶座坐南面北的地方。

119

除朝祭、夕祭外，坤寧宮還有春秋兩季的立杆大祭，會在宮前竪一根神杆。神杆也稱索倫杆，杆頂有錫製斗碗。根據記載，祭祀時，錫碗裝精肉、碎米等餵養神鳥。坤寧宮前靠東側的位置，還保留着當時竪立神杆的神杆石。

滿族人的神鳥 —— 烏鴉

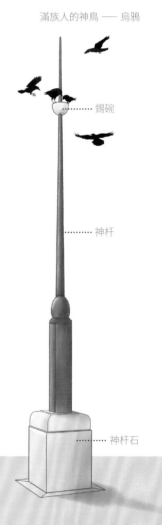

錫碗

神杆

神杆石

坤寧宮前的神杆（舊影）

神杆示意圖

120

北

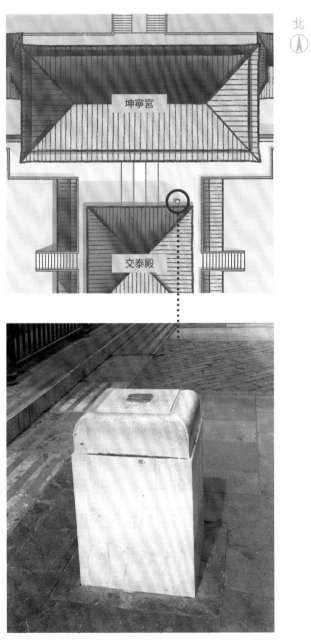

坤寧宮前現存的神杆石

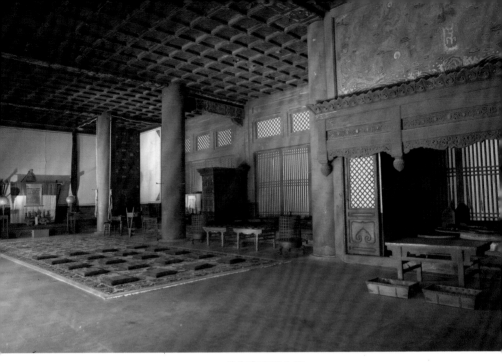

坤寧宮西間內景

祭祀會用到活豬，現場宰殺，將肉煮熟再向神貢獻。坤寧宮西間東北角的大鍋，就是煮肉所用。大祭的時候，王公大臣會受邀到坤寧宮吃祭肉。吃祭肉的習俗源於遠古，是薩滿祭祀的禮儀程序之一。皇帝在坤寧宮請王公大臣吃祭肉，還可以加強皇帝同大臣間的情感聯繫，增強皇權和凝聚力。

灶間在坤寧宮西間的東北角

北

坤寧宮平面示意圖

　　坤寧宮吃祭肉是坤寧宮祭祀活動中的一個重要環節。被邀請去坤寧宮吃肉，對於大臣來說是一種殊榮。據說大臣死後，在出殯時可以打出「坤寧宮吃肉」的牌子。然而，吃祭肉可不是多享受的事情。祭肉又稱為「胙肉」，就是白水煮肉。這種肉既無鹹味，又半生不熟，很難下嚥，但不吃又是對皇帝的大不敬。

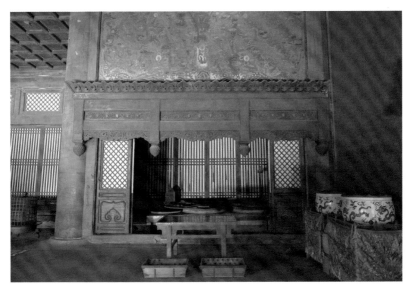

坤寧宮灶間

坤寧宮灶台

灶間前陳設的是用來殺豬的包錫紅漆大桌。

灶台上有大鍋三口，兩口用於煮祭肉，一口用於蒸切糕。

⑤

宮中細節

冬天來到故宮，大部分人都會覺得極其寒冷，
自然也會聯想到：古時皇帝過冬天也這麼冷嗎？
皇帝在宮裡怎麼取暖？

　　明清時期皇宮裡主要的取暖措施有火地、火盆和手爐三種，其中火地取暖是最主要方式。

　　火地取暖：室內地面下，用磚石砌好煙道，用燒火所產生的熱氣烘烤地面，使室內溫暖。在暖閣窗外的地面上，設有工作坑，人可以下到坑裡燒火。不用的時候，用木板蓋上地面缺口，就可以將坑口隱藏起來。在一些宮殿可以看到牆壁下半部分設計有圓孔，就是最常見的排煙口。有人居住的宮殿，一般都會設暖閣。就是在室內用木板隔斷把有火道流通的地方包圍起來，以達到局部保溫的效果。明代的惜薪司、清代的薪庫和煤庫，都是掌管冬季取暖所用木柴、煤炭的機構。在坤寧宮東暖閣的窗外，能看到一塊用石頭蓋起來的地面，這就是過去燒火的工作坑入口。

宮中取暖有「三寶」：火地、火盆和手爐

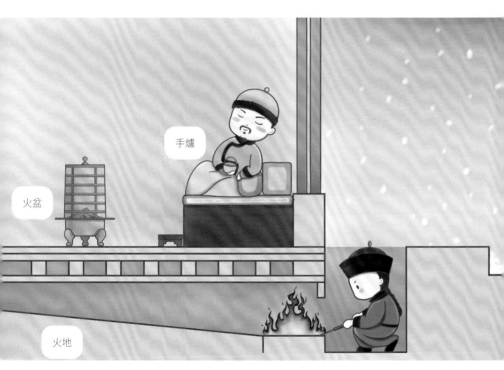

坤寧宮前的工作坑入口

坤寧宮西暖殿後檐牆上的排煙口

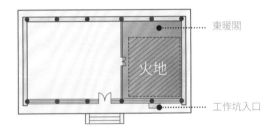

東暖閣

火地

工作坑入口

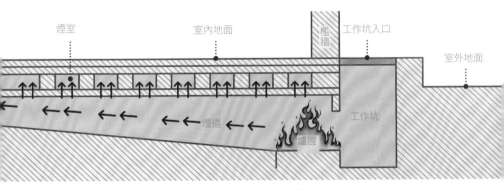

煙室　　　　　室內地面　　　檻牆　工作坑入口　　室外地面

煙道　　　爐膛　　工作坑

火地取暖示意圖

火盆取暖：火盆取暖是在室內放個盆燒木炭，火盆方便移動。根據使用人地位的高低，火盆和木炭的供給也有區別。

火盆做工精細，更有畫琺瑯、掐絲琺瑯等精美工藝裝飾。火盆上還會加鏤空的罩子，也叫熏爐。坤寧宮內西間北炕前，就有一個大大的熏爐。

掐絲琺瑯海屋添籌圖葵花式炭盆

畫琺瑯花卉三足熏爐

罩上銅絲罩子，防止炭爆火花迸出來。

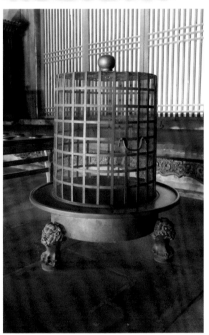

坤寧宮洞房內的熏爐

　　手爐：手爐是冬季捧在手中取暖用的小物件，分內外兩層，內層裝炭火，外層爐體不接觸炭火，所以不會過熱。內膽一般為銅製，口沿上有鏤空的蓋子，用以通風。手爐不但有取暖的實用性，其外層的各種材質和工藝裝飾也令其成為精美的藝術品，可以供人欣賞把玩。為了方便攜帶，大部分手爐還設有活動提樑。

畫琺瑯花果開光鳥獸圖橢圓四瓣手爐

畫琺瑯花果開光鳥獸圖橢圓四瓣手爐（局部）

黑漆描金山水樓閣圖手爐

黑漆描金山水樓閣圖手爐（局部）

故宮中的明清建築，體現着嚴格的等級觀念。不同的屋頂規格與形式，體現着不同的建築等級。比如，重檐屋頂的建築，等級就高於單檐的建築。交泰殿和坤寧宮區域，就有三種不同的屋頂形式，分別是坤寧宮的重檐廡殿頂、交泰殿的四角攢尖頂和交泰殿台基下的值房的捲棚硬山頂。

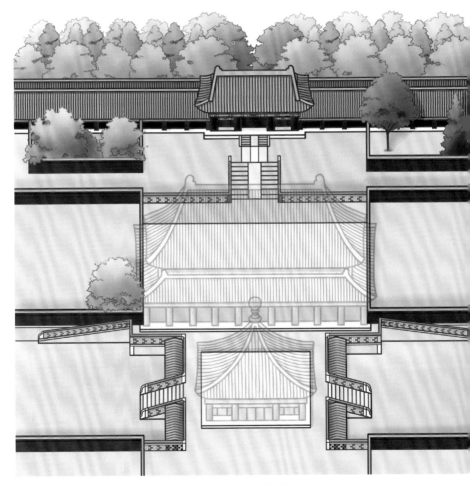

交泰殿和坤寧宮區域俯瞰透視圖

　　其中，交泰殿東西兩側台基下的值房，等級最低。硬山頂，本身就在各種屋頂形式中等級很低。而且，此排房屋的後牆依台基而建，屋頂比交泰殿的地面還要低，可以說是更「低人一等」的建築了。

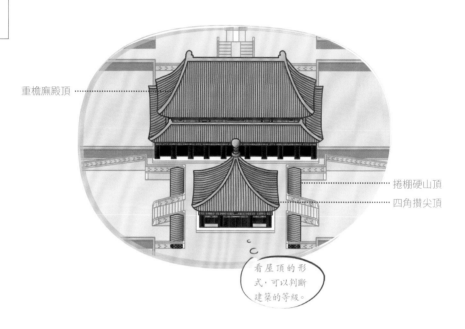

重檐廡殿頂

捲棚硬山頂

四角攢尖頂

看屋頂的形式，可以判斷建築的等級。

廡殿頂：由五條脊和四個斜坡組成的屋頂，俗稱「四大坡」。重檐屋頂的建築等級高於單檐屋頂的建築。

攢尖頂：多條屋脊的木架構向中心上方逐漸收縮聚集於一點，類似錐形。

坤寧宮

重檐廡殿頂

交泰殿

四角攢尖頂

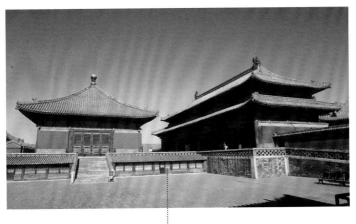

交泰殿台基下的捲棚硬山頂值房

硬山頂：屋頂分前後兩坡，屋檐兩端與山牆齊平。

捲棚頂：屋頂呈前後兩坡，瓦壠直接捲過屋頂，形成弧形的曲面。

此處值房兼具硬山頂與捲棚頂的特點。

捲棚硬山頂

值房

· 宮女、太監們等候差遣的地方。

· 空間狹小。

· 屋頂等級低，位置低。

131

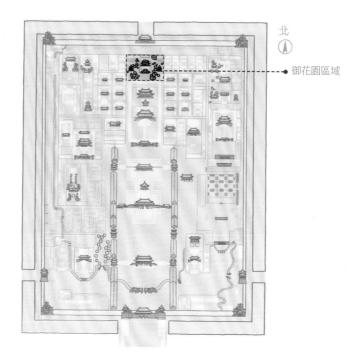

北

御花園區域

故宮平面示意圖

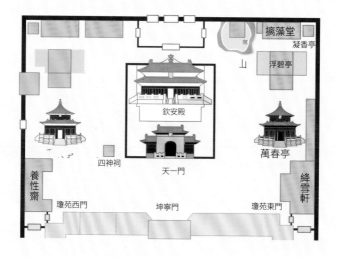

摛藻堂

凝香亭

山

浮碧亭

欽安殿

萬春亭

四神祠

天一門

養性齋

綘雪軒

瓊苑西門

坤寧門

瓊苑東門

御花園區域平面示意圖

探秘御花園

所處位置：位於故宮中軸線最北一座宮苑

建築特色：故宮四座花園之首，年代最早、面積最大的宮廷園林

建築功能：供帝王后妃遊賞休憩的花園

本站專題：天一鎮佑、亭亭玉立、古木蔥蘢、望山觀石、步步生輝、
延暉選秀、「最」得我心

編繪作者：（文）陳欣、張曉娟　（圖）陳欣

故宮現在共有四座花園。除了御花園，還有供皇太后和太妃、太嬪們賞玩的慈寧宮花園，以及乾隆皇帝下令建造的建福宮花園和寧壽宮花園（又稱乾隆花園）。其中，御花園是這座皇宮裡年代最早、面積最大的宮廷園林。

這裡不僅有多樣的建築、古老的樹木、玲瓏的山石，還有許多細節等待我們去發現，有許多的故事等待我們去聆聽。

⓪①

天一鎮佑

御花園坐落在紫禁城的中軸線上，
位於內廷後三宮的北側，
明代稱宮後苑，清代始稱御花園。
欽安殿是御花園的主體建築，
裡面奉祀着玄武大帝，
人們祈願他可以守護國家和
紫禁城（現故宮博物院）的平安。

　　欽安殿是御花園的主體建築，在紫禁城宮殿建築中頗具特色。它坐北朝南，建於漢白玉石單層須彌座之上，面闊五間，進深三間。大殿為黃琉璃瓦重檐盝頂，屋頂正中為銅胎鎦金寶瓶，在紫禁城內僅此一例。下檐的斗栱也非常獨特，不僅有水平構件疊壘，還有斜向構件聯繫內部屋架，像是長着一組上通屋內的「大尾巴」，這種斗栱被稱為溜金斗栱。

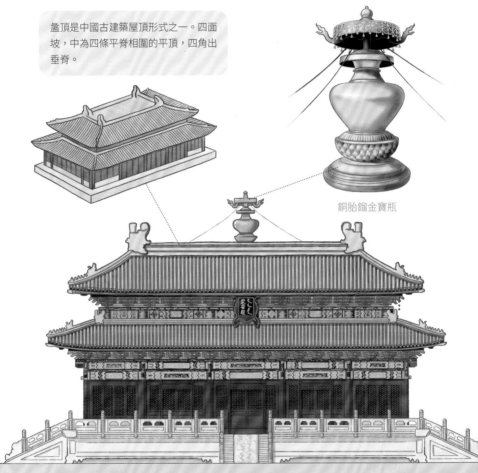

盝頂是中國古建築屋頂形式之一。四面坡，中為四條平脊相圍的平頂，四角出垂脊。

銅胎鎦金寶瓶

欽安殿

明代初建時無抱廈，抱廈增建於清代。

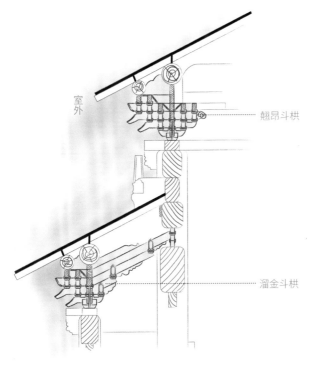

室外

翹昂斗栱

溜金斗栱

欽安殿上下檐對比圖

翹昂斗栱是紫禁城中木結構建築最主要使用的斗栱組合形式。

溜金斗栱不是表面貼滿金箔的「鎦金」斗栱,而是專指這種造型獨特的斗栱,後尾部分在室內有很強的裝飾效果,一般用在高規格的建築上,例如太和殿、神武門、欽安殿等。

欽安殿是整個北京唯一一處坐落在南北中軸線上的宗教建築，是紫禁城中軸線北端最後一座宮殿，也是明清兩代皇帝在紫禁城中從事道教活動的中心。1420 年，它與紫禁城同期落成，從那時起，這裡便奉祀着一位道教神仙 —— 玄武大帝，明、清兩代，幾百年間，香火綿延不絕。

玄武大帝，也稱真武大帝、玄天上帝，是職掌北方天界的重要天神。五行理論中北方屬水，又以五行分五色，黑色代表水，故曰玄（本義為黑色）；披髮赤腳，着鎧甲，罩黑袍，踩龜蛇，手持伏魔劍，做武士打扮，故曰武，「玄武」之名便由此而來。

欽安殿內景

　　為什麼玄武大帝會享有這麼尊貴的地位呢？

　　相傳，明太祖朱元璋平定天下時，曾得到玄武大帝的暗中幫助。永樂皇帝朱棣在「靖難之役」中也受到了玄武大帝的護佑，才最終打敗建文皇帝的軍隊奪取了帝位。更有傳說，玄武大帝顯靈了，大戰中披髮仗劍的朱棣，其實就是玄武大帝的化身。

　　原來，玄武大帝是明代的有功之「神」！雖然玄武大帝助戰的傳說是杜撰的，但是在人們相信「君權神授」的時代，明代統治者編造了種種神乎其神、鼓舞人心的故事，希望藉助「神」的力量，來實現維護皇權、征服人心的政治目的。正是由於永樂皇帝的極力推崇，玄武大帝才被賦予了一個新的身份 ── 江山社稷的保護神。

　　為了尊崇玄武大帝，永樂皇帝在初建紫禁城的總體設計中，於中軸線的北端為玄武大帝專門留下了一個廣闊的空間。紫禁城的北門最早被命名為玄武門，至清代康熙時，為避康熙皇帝名「玄燁」御諱，改名為神武門。玄武門內建有玄武大帝的「道觀」欽安殿。這種佈局早在唐代就有記載，以達到北方神鎮守北方，護佑國家的目的。

　　於是，玄武大帝便在紫禁城安下家來。

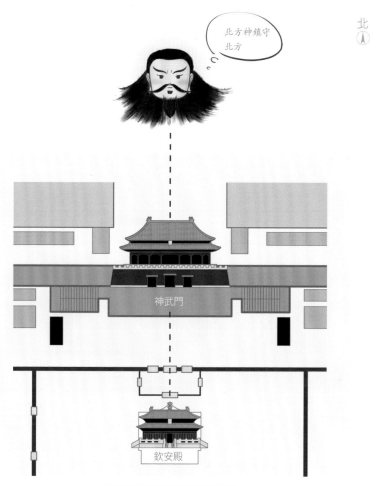

神武門與欽安殿的位置關係

明嘉靖時期，宮中對玄武大帝的推崇達到了新的高度。

嘉靖皇帝沉迷於道術，甚至長期不上朝。他還曾一度將欽安殿改名為玄極寶殿 —— 一個極具道教色彩的名字。

為了能經常在欽安殿舉行道教儀式，嘉靖皇帝在御花園進行了一系列增改建項目。御花園原是後宮的一部分，坤寧宮北原是遊藝齋圍廊，與御花園相連，從御花園通向坤寧宮的大門為廣運門，而坤寧門則在欽安殿的北側。

嘉靖十四年 (1535) 拆除坤寧宮北圍廊，改廣運門為坤寧門，改原坤寧門為順貞門，從而將御花園從後宮中分離出來。又為欽安殿增建圍牆，圍牆南端正中加蓋天一門，使之成為一個獨立的空間。

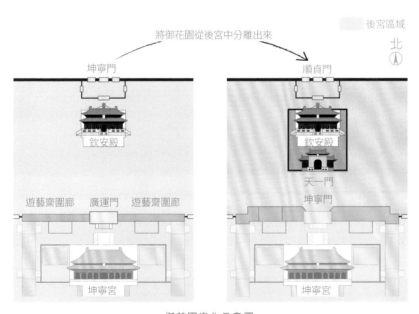

御花園變化示意圖

欽安殿區域的院牆

　　欽安殿周圍的院牆雖仿宮牆而建，卻只略高於欽安殿的台基。這低矮的院牆真是匠心獨運！不僅與欽安殿產生強烈的對比，襯托出宮殿的高大，突出宮殿的重要性，而且在空間不大的御花園內也不顯局促，既做了空間的劃分，保持了欽安殿的獨立格局，又不會遮擋視線，使牆內外的景致可以相互呼應。

欽安殿

到了清代，皇家信奉藏傳佛教，但是對道教依然重視。乾隆皇帝不僅下令為欽安殿增建抱廈，還為玄武大帝御筆親書「統握元樞」匾額，並將其懸掛於殿內正中。

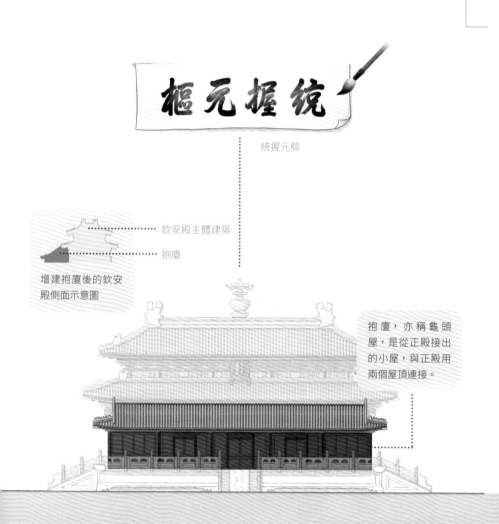

統握元樞

欽安殿主體建築

抱廈

增建抱廈後的欽安殿側面示意圖

抱廈，亦稱龜頭屋，是從正殿接出的小屋，與正殿用兩個屋頂連接。

143

　　玄武大帝還有一個重要身份：水神。因為按照古代五行學說，北方屬水，所以古人認為供奉玄武大帝，即可保佑宮中不遭火災。現在故宮中還有很多處暗合「以水剋火」理念而精心設計的細節，以祈求紫禁城免受火災的侵擾。

　　欽安殿的漢白玉石欄杆雕刻精美，堪稱紫禁城建築精品。欄板圖案為兩條正在追逐嬉戲的行龍，神情活靈活現，十分具有動態。行龍周圍裝飾着各種吉祥花卉，每塊欄板的花卉圖案又不盡相同。但只有一塊欄板上，裝飾元素為海水江崖，兩條行龍穿行其間，激起波濤漩渦。這塊特殊的欄板位於欽安殿北面正中，再次強調了玄武大帝水神的身份，顯示「以水剋火」的建築主題。

装飾有吉祥花卉的欄板圖案

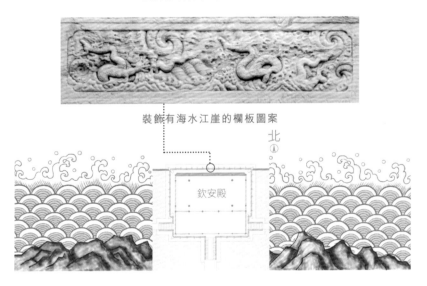

装飾有海水江崖的欄板圖案

除了強調在五行中的方位，欽安殿的修建還融入了「天一生水，地六成之」的理念，與五行之說相呼應。欽安殿前的天一門，就取「天一生水」之意。有意思的是，欽安殿前的石雕上只有六條龍，這在紫禁城內是極為罕見的，乃是取「地六成之」之意，正好與天一門相對應，以強化建築主題。

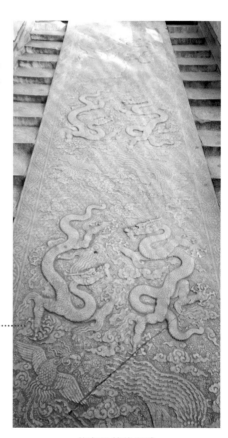

天一門與石雕上的六條龍呼應「天一生水，地六成之」的理念。

天一門匾額

欽安殿前的石雕

　　從色彩設計上看，黑色對應五行中的水，所以天一門的牆身全部
使用灰黑色的青磚，也直接表達了「以水剋火」的願望。

　　木結構建築最怕火，但欽安殿自建成後，未見火毀及重建記錄，
這也許和人們誠心祈願有關吧！

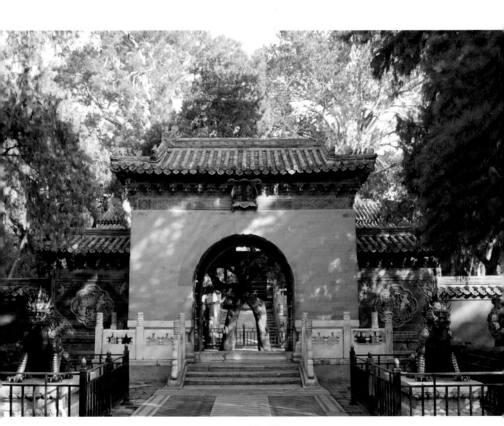

天一門

　　此外，欽安殿院內西南方有一個高大的方形青白石旗杆座，下襯一層石階為基座。整個石座上的雕刻向我們呈現了一組充滿「水」元素的畫面，有被流雲環抱的群山，在雲層中翻騰飛舞的巨龍，海水拍打礁石激起的層層浪花，充滿水紋的水面，還有出沒其間的各種海獸、水怪。

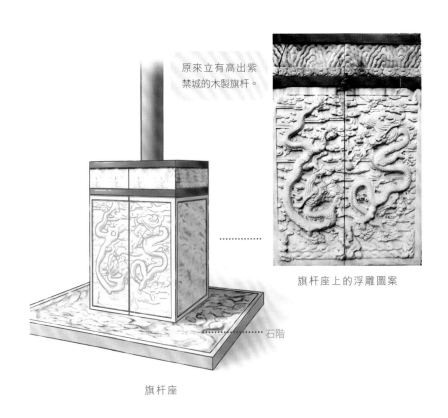

原來立有高出紫禁城的木製旗杆。

旗杆座上的浮雕圖案

石階

旗杆座

旗杆座高 210 厘米，每面寬 140 厘米，由兩塊巨石拼成，用兩個鐵箍束緊。

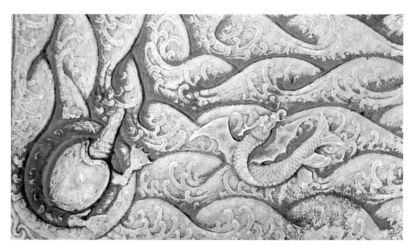

從水中浮出的龜和水怪

從水中浮出的蝦

從水中浮出的魚

從水中浮出的水怪

旗杆座石階上的水生動物圖案

⓪2

亭亭玉立

御花園內的亭子，最早的出現於明嘉靖時期，
是為供奉道教神仙而修建的。
如今，它們與蒼松翠柏、奇花異石、庭軒殿閣一起，
將這座皇家園林襯托得清幽秀麗。

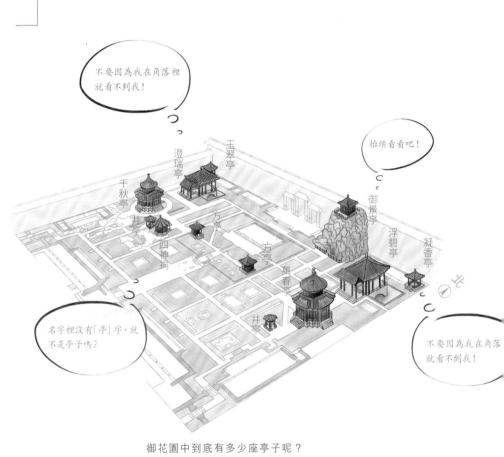

御花園中到底有多少座亭子呢?

　　御花園中大部分的亭子是兩座一組東西對稱的。對照下面的平面圖，我們先來找找那些成雙成對的亭子吧！

　　御花園東北角有凝香亭，西北角有玉翠亭；東有萬春亭，西有千秋亭；東有浮碧亭，西有澄瑞亭；東邊和西邊各有一座井亭；欽安殿前東西各有一座方亭。以上是 5 對共 10 座亭子，再加上御花園西邊的四神祠，東北側堆秀山上的御景亭，一共有 12 座。這些亭子外形多樣，用途各異。讓我們來看看其中幾座特別的吧。

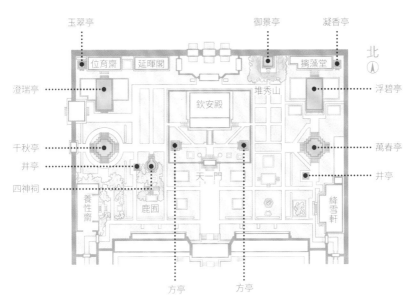

御花園區域平面圖

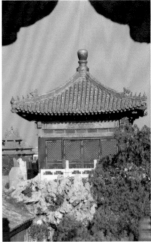

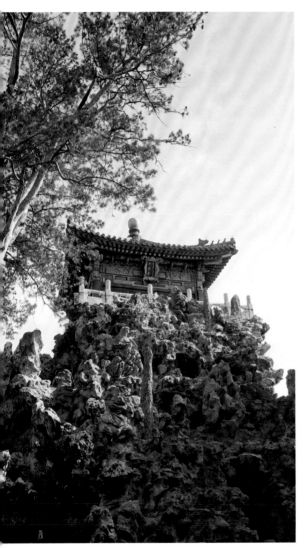

御景亭

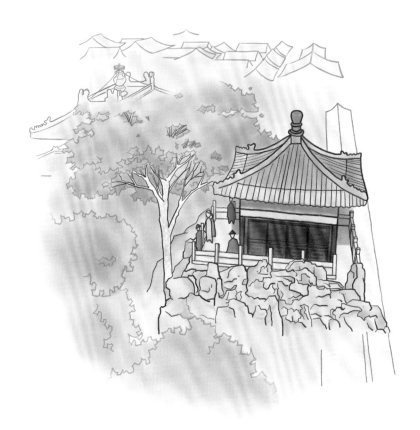

御景亭

御景亭是御花園所有亭子中位置最高的一座。農曆九月九日是重陽佳節，中國有登高的習俗。為了應節登高，皇帝偕后妃緩步登上堆秀山頂，進入御景亭。仔細看看不難發現，堆秀山東西兩側山腳各有一道小門，門裡有砌好的台階，他們就是從那裡拾級而上的。

　　井亭的設計是最奇特的，它的頂部居然有一個洞，這很容易使人困惑。但想想那口水井，就不難明白了，雖然這個洞削弱了亭子遮陽擋雨的功能，卻是為了水井的日常維護而特意設計的，因為這樣清理水井的長杆才能比較方便地上下活動。

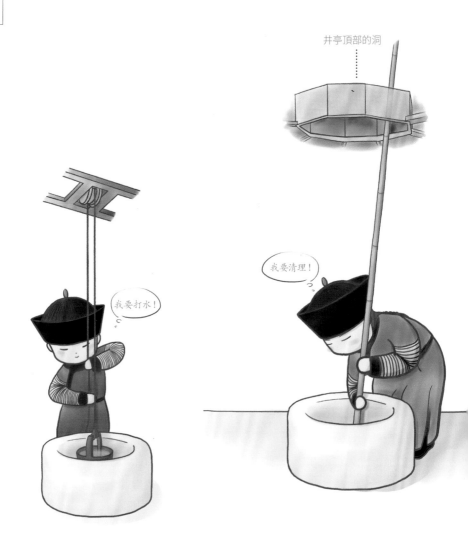

井亭頂部的洞

我要打水！

我要清理！

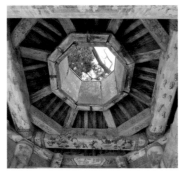

井亭頂部

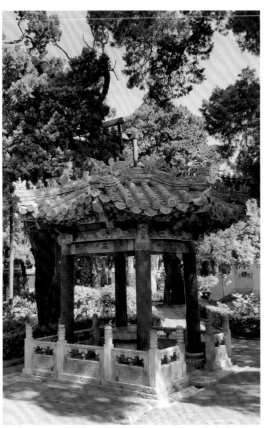

御花園東側井亭

井亭中的水井

橫木 ·········

滑輪 ·········

井口石正上方架設有橫木，橫木上裝設
滑輪，舊時作打水之用。

御花園西側井亭內的橫木和滑輪

萬春亭和千秋亭的頂部設計更是大有深意。它們的屋檐都有兩層，叫作「重檐」，就是雙重屋檐的意思。這兩層屋檐上圓下方，正好符合了「天圓地方」的理念。

這兩座亭子的名字分別象徵了春天和秋天，那麼有沒有代表夏天和冬天的呢？有的，它們就是浮碧亭和澄瑞亭。雖然這兩座亭子的名字中沒有直白地嵌入季節的名稱，卻描述了季節特點。個中風景，留待讀者細細品味。

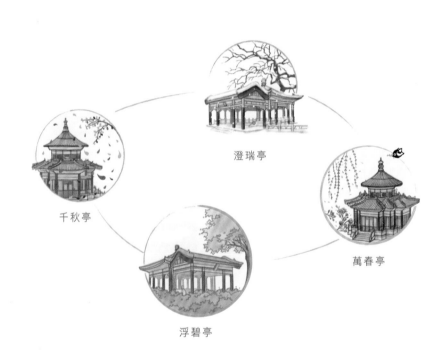

澄瑞亭

千秋亭

萬春亭

浮碧亭

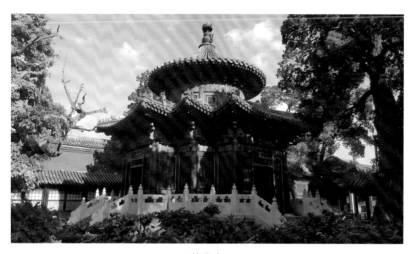

萬春亭

浮碧亭

⓪3

古木蔥蘢

御花園裡的古樹有 100 多棵，以松柏為主。

所以即使是在百花凋零的冬季，

也能在花園中看到一片綠意。

　　古樹樹幹上都有一塊小小的標牌，這是古樹的「身份證」，可以告訴我們許多信息。比如，綠色標牌上標有「二級」，說明這是二級古樹，樹齡在 100 年以上。如果樹齡超過 300 年，就是一級古樹，標牌是紅色的，標有「一級」字樣。標牌還顯示了樹種，比如檜柏、側柏、白皮松、龍爪槐、楸樹等。每棵古樹還有一串編號，就像身份證號一樣，便於園林部門記檔管理。

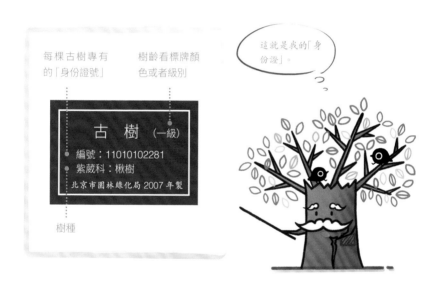

每棵古樹專有的「身份證號」

樹齡看標牌顏色或者級別

這就是我的「身份證」。

古　樹 (一級)

編號：11010102281

紫葳科：楸樹

北京市園林綠化局 2007 年製

樹種

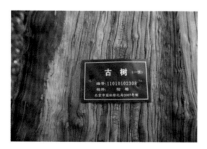

紅色標牌為一級古樹，樹齡大於 300 年

綠色標牌為二級古樹，樹齡大於 100 年

御花園內的五種古樹及其葉子

檜柏

有兩種形狀的葉子：
刺葉和鱗葉，三枚輪生。
① 刺葉
② 鱗葉

側柏

鱗葉，交互對生。
① 枝條排列呈一平面
② 鱗葉

白皮松

針葉，三針一束。

龍爪槐

羽狀複葉;小葉,對生或近互生,卵狀披針形或卵狀長圓形。

楸樹

葉三角狀卵形或卵狀長圓形。

　　這些古樹不但樹齡長、種類多，外形也極具觀賞價值。白皮松有銀白色的樹皮，在紫禁城外西北側的團城承光殿前後的兩棵最為著名，被乾隆皇帝稱為「白袍將軍」；龍爪槐枝幹虯曲蜿蜒，夏天濃蔭蔽日。「人字柏」和「連理枝」的奇特外形則是古人有意為之。

坤寧門後的楸樹

欽安殿前的白皮松

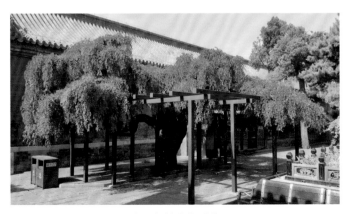

絳雪軒前的龍爪槐

162

御花園中的人字柏有很多，以萬春亭附近最為集中。亭子四扇門外各有一棵人字柏，它們的主幹被一分為二，像個大大的「人」字立在那裡。連理枝在欽安殿前，兩棵樹主幹被人為地扭轉交纏，合二為一，正是「在天願為比翼鳥，在地願為連理枝」，美好的寓意引來很多情侶與它們合影。

一分為二

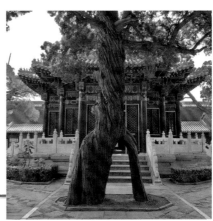

萬春亭西側的人字柏

合二為一

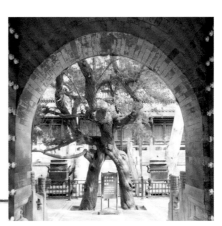

天一門內的連理枝

然而，御花園有很多不利於古樹生存的因素：

首先，御花園面積只有 12000 平方米，卻容納了大小 20 多座建築，這些建築幾乎佔了全園面積的三分之一。再除去園內奇山異石、花池盆景、道路所佔的面積，園中可供這 100 多棵古樹生長的空間十分有限。

其次，這裡畢竟是人造園林，土壤以建築用土為主，土質較差，缺乏營養，土壤板結嚴重，不利於透水透氣。

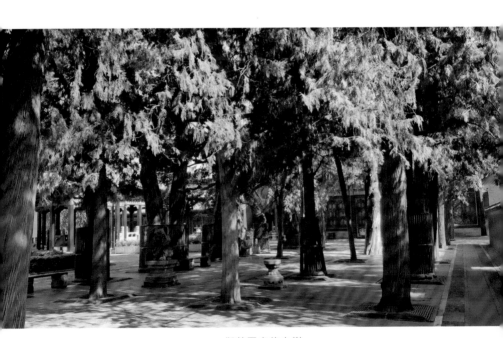

御花園中的古樹

　　為了使古樹能健康生長，工作人員採取了很多措施，比如換土、鬆土、施肥改良土壤，為古樹的枝幹做加固支撐，修剪枝葉，防治病蟲，安裝圍欄隔開古樹和人群。同時，為古樹建立檔案，定期監測。

　　希望大家都能愛護古樹，使它們有更好的生存環境，更長久地陪伴我們。

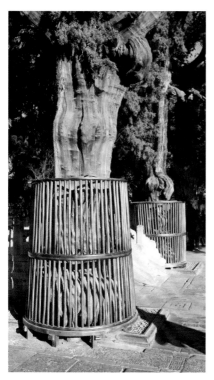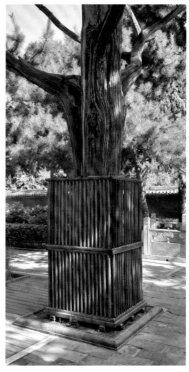

古樹保護措施：安裝圍欄

古樹保護措施：加固支撐

⑭

望山觀石

疊山佈石是常用的造園手法。
御花園中的山石既可遠望，也可近觀。

造園藝術的最高境界是「渾然天成」。為了達到這個目的，疊山佈石是常用造園手法。正是因為有這些高低錯落的山石，亭台樓閣才能掩映其間。試想，如果除去園中山石，只餘中軸突出、左右對稱的建築，作為遊憩觀賞之用的御花園，該少了多少樂趣啊！

御花園假山最高峰當屬堆秀山，高約 10 米，建於明萬曆十一年（1583），由太湖石堆疊而成。太湖石是一種產於太湖區域的特殊石料，因為常年受流水沖擊，變得多孔而具有瘦、皺、透、漏的外形特點，最適合用來堆疊假山。

姿態萬千的太湖石使人們產生了無盡聯想，傳說有緣人可以在山上找到十二生肖。其中最惟妙惟肖的是雞形石，在西側山根處，這隻雞雙翅收攏，頭微微偏向左側，似乎被熱情的遊客所驚擾，正警覺地觀察着什麼。有興趣的讀者不妨再找一找其他生肖。

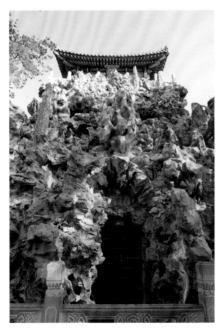

堆秀山

雞形石

北

除假山以外，御花園裡還有三大奇石。

第一塊是木變石，也叫木化石。這塊奇石是黑龍江將軍富僧阿進獻給乾隆皇帝的。據說是松樹樹幹沉入黑龍江中，年深日久石化而成。乾隆皇帝曾創作《詠木變石》五言詩一首，刻在奇石表面，至今仍清晰可辨。詩文及落款如下：

不記投河日，宛逢變石年。磕敲自鏗爾，節理尚依然。

旁側枝都謝，直長本自堅。康干[1]雖歲貢，遜此一峰全。

—— 乾隆丙戌年[2] 新正[3] 中澣[4] 御題

註：

①康干：位於今新疆哈密地區。

②乾隆丙戌年：1766 年。

③新正：農曆正月。

④中澣：中旬。

木變石

北

絳雪軒

木變石上的詩文及落款

第二塊奇石是諸葛拜斗石，在天一門附近，因表面的天然圖案而得名。石面左半部分的深紫色塊像是一位寬袍大袖的古人，身體微躬，拱手行禮。順着行禮方向看，右半部分有一片淺紫色塊，點點石坑排列成北斗七星。這像極了《三國演義》第一百零三回「上方谷司馬受困，五丈原諸葛禳星」描述的情節。諸葛亮夜觀天象，預知自己壽命將盡，於是在軍帳中祈禳北斗，作法借壽，希望能有更多時間上報君恩，下救民命。石頭的天然圖案居然暗合了這段故事，的確令人稱奇。

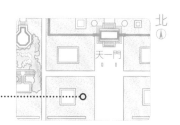

諸葛拜斗石

　　第三塊奇石就在諸葛拜斗石對面，外形很像許多海參聚集在一起，所以叫海參石。

　　這三大奇石有源於植物的，有肖似人物的，還有肖似動物的，有的來歷不凡，有的因圖案著名，還有的以外形稱奇，不愧是御園珍品！

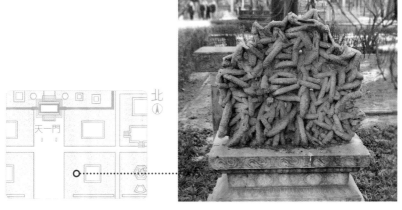

海參石

171

⑤

步步生輝

在欣賞御花園建築、山石、草木之餘，
千萬別錯過路面的景致 —— 石子畫。

　　樓閣前、樹蔭下、山石邊，隨處可見小路上的石子畫，數量達到900多幅。雖然創作石子畫的主要材料只有各色天然卵石、磚、瓦和油灰，但貴在設計用心，題材多樣，包括人物故事、花鳥魚蟲、瓜果蔬菜、文字圖案等，令人目不暇接。如果趕上細雨蒙蒙的天氣，路面微濕，卵石顏色會更為鮮亮，是品味石子畫的最佳時機。

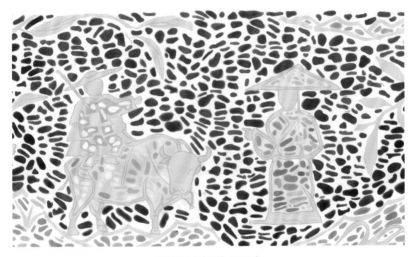

御花園《清明》石子畫

借問酒家何處有，牧童遙指杏花村。

—— 《清明》（節選）

看！這裡有樹上結的（佛手、桃、石榴）、地裡長的（白菜、蘿蔔、南瓜）、天上飛的（燕子、鷺鷥、鶴）、地上跑的（老虎、山羊、兔子、象、鹿）、水裡游的（金魚、蟹、蝦、烏龜），連小昆蟲都活靈活現（螳螂、蟬、螞蟻、蝴蝶）。還有畫說古詩（《尋隱者不遇》《清明》）、歷史故事（桃園結義、空城計）、神話傳說（水漫金山）……

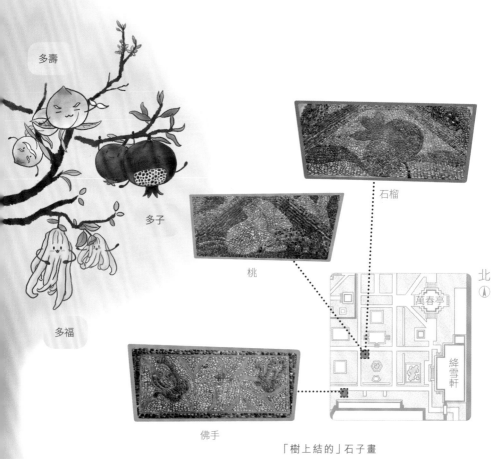

多壽

多子

多福

桃

石榴

萬春亭

絳雪軒

北

佛手

「樹上結的」石子畫

174

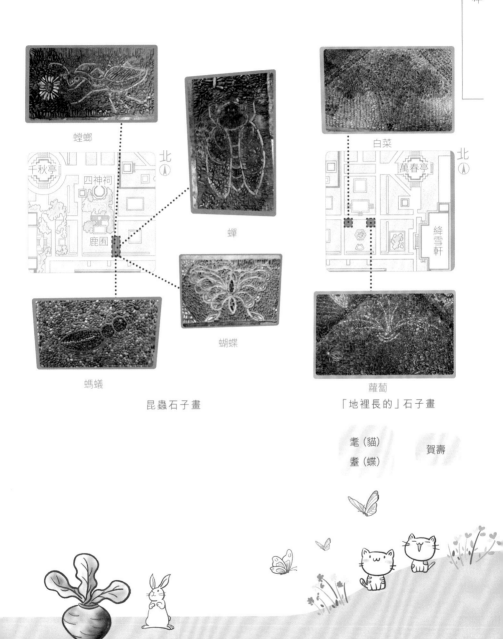

螳螂

蟬

北

千秋亭

四神祠

鹿囿

蝴蝶

螞蟻

昆蟲石子畫

白菜

北

萬春亭

絳雪軒

蘿蔔

「地裡長的」石子畫

耄（貓）

耋（蝶）

賀壽

175

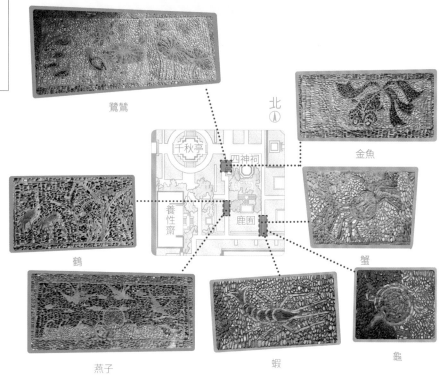

鴛鴦

北

金魚

鶴

蟹

燕子

蝦

龜

「天上飛的和水裡游的」石子畫

連年有餘

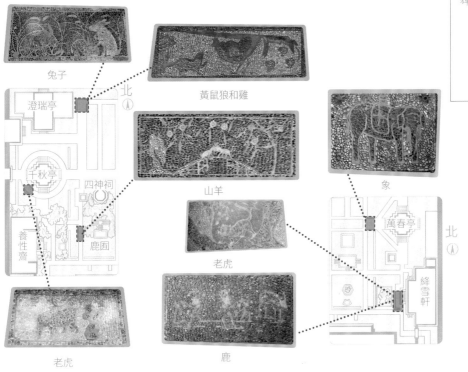

兔子

黃鼠狼和雞

象

山羊

老虎

老虎

鹿

「地上跑的」石子畫

鶴鹿同春

　　有的石子畫還向我們傳達着時代發展的信息。比如，在一組集中展現交通工具的石子畫中，不但有馬車、人力車，還有自行車和火車。由於年深日久自然風化，以及人們鞋底摩擦造成的損耗，有些石子畫可能會殘缺不全。好在故宮博物院相關部門未雨綢繆，保留了石子畫的圖像資料，製作工藝也沒有失傳，如此我們才能繼續欣賞這些精美的石子畫。不過，我們在參觀的時候最好「足」下留情，盡量不要踩踏這些「古畫」。

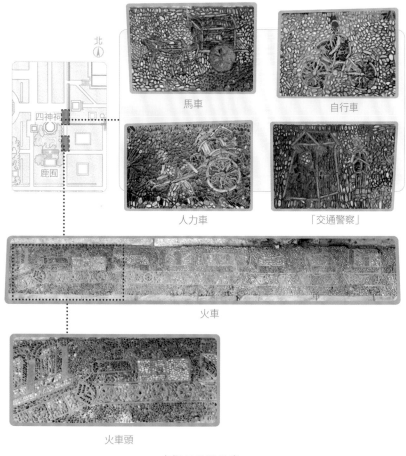

交通工具石子畫

⑥

延暉選秀

清代時，延暉閣曾作為「選秀」的場所。

在閣上，俯瞰遠眺盡是奇秀的景色。

在閣前，秀女們又為這裡平添了幾分精彩。

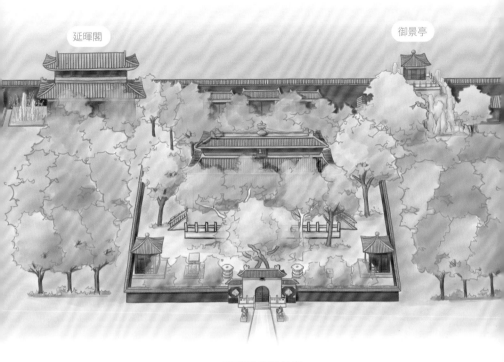

延暉閣與御景亭

　　御花園內西北，有一座北倚宮牆而建的高大建築，名為延暉閣。它高踞在宮牆之上，與堆秀山御景亭東西對立，遙相呼應，也是供登臨遠眺的地方。在順貞門外，一抬頭便能望見這兩座建築。

　　登上延暉閣，俯視園中，滿眼都是奇秀的景色，古木成行，北望景山，又見一片繁茂蔥郁。若是在冬季天氣晴朗的時候，還能看見西山上的積雪呢！清代乾隆、道光、咸豐等皇帝就常登閣賦詩賞景，在此留有不少的詩句。

延暉閣

　　清代時，延暉閣曾作為選看秀女的場所。選秀女在清代具有一定的獨特性，分為兩個系統，即每三年一次的選看八旗秀女和每年一次的選看內務府三旗秀女。

　　所選的八旗秀女是為皇帝選立后妃做候選，或為近支宗室、皇子皇孫配婚，而所選的內務府三旗秀女則是供內廷役使的宮女。因此，清代的後宮，上至皇后，下至宮女，都是通過這一制度從旗人女子中挑選出來的。

選秀女兩個系統的比較

	八旗秀女	內務府三旗秀女
挑選範圍	八旗的適齡女子	內務府三旗的適齡女子
挑選時間	每三年一次	每年一次
挑選目的	為皇帝選立后妃做候選，或為近支宗室、皇子皇孫配婚	即為宮女，供內廷役使
主辦單位	戶部	內務府

　　八旗秀女的應選範圍，從順治年間起便有明確的規定，為「八旗滿州、蒙古、漢軍官員、正戶軍士、閒散壯丁」之女。後來隨着時間的推移，八旗人數漸漸增多，門第觀念、民族觀念加強，秀女的應選範圍便逐漸縮小，身份地位要求越來越高。而規定的年齡段大致為十三歲至十七歲，十七歲以上則稱為「逾歲」。應選範圍內的八旗女子，如果因為突發原因不能參與選看，要等待下屆選看時再參加應選。無論如何，八旗女子都必須首先經過選看，落選後才能自行婚嫁。

　　挑選八旗秀女由戶部負責。在確定選秀女後，戶部行文通知八旗各旗。然後各旗審查當年應選的秀女，編制名冊報給戶部。再由戶部上奏當年選看的日期，被批准後，行文通知各旗。登記在冊的女子成為備選秀女，等待參加選看。挑選的前一天，各旗的負責人先排車，傍晚時分秀女們依次乘藍色布圍騾車出發，半夜到達神武門外。等待門開啟後，再依次下車，由太監帶領進入宮中，到順貞門外恭候。選看的場所各朝不盡相同，除了延暉閣外，還有體元殿、靜怡軒等處。

　　到了選看的時間，太監按照順序一排一排地將秀女領進順貞門，一般一排五人，在延暉閣前站好，立而不跪。她們每人都有兩塊木牌子，一塊掛在身上，寫有姓氏；另一塊則放在御案上，上面寫着姓名、年齡、家世等個人信息。如果有合意的秀女，就留下名牌，這稱為留牌子，等待下次選看；如果看後不合意，沒有留下牌子，就稱為撩牌子，也就是秀女落選了。

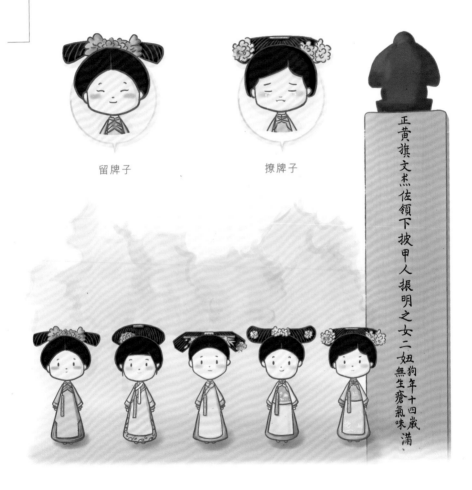

留牌子　　　　　　　　　撩牌子

正黃旗文杰佐領下披甲人振明之女二妞狗年十四歲無生瘡氣味滿

與此同時，車隊放下秀女後，並沒有散去，而是由神武門夾道出東華門，經過崇文門大街再繞回神武門等候。這時已經是上午9點到下午1點之間了。選完的秀女再次依序上車，各回各家。雖然有千百輛騾車，但整個過程井然有序。

這是因為挑選八旗秀女的流程中有詳細的排序規則。編製名冊時是按照每旗滿族、蒙古族、漢族的順序，同族中又以女子的年歲長幼為序先後排列，逾歲者放在名冊最後。到了選看秀女時，排車與選看的順序相同。每天只看兩個旗，按照各旗應選秀女的人數均勻搭配，不一定按原八旗的順序。同一天的兩個旗，則按原八旗的先後順序，比如若選的是正黃、鑲黃兩旗，則正黃旗先於鑲黃旗。而每旗的秀女，一般按照名冊的順序排列，先是上次被留牌子復看的秀女，然後是本次送選的秀女。到了清中後期，后妃的姐妹和親兄弟姐妹的女兒還可以優先排列於本旗的最前面。

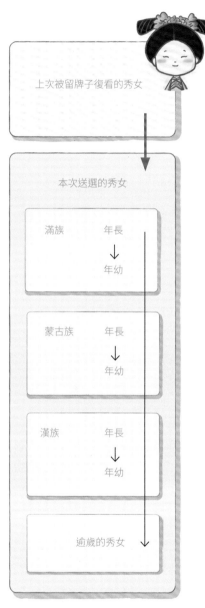

上次被留牌子復看的秀女

本次送選的秀女

滿族　　　年長
↓
年幼

蒙古族　　年長
↓
年幼

漢族　　　年長
↓
年幼

逾歲的秀女

挑選八旗秀女流程中每旗的排序規則

如果每次復看都被留了牌子，最後就被選中入宮。得到皇帝給的封號後，至死也不能出宮另嫁，但有可能成為皇帝寵愛的嬪妃。

清代實行一夫一妻多妾制，在康熙朝以後，后妃制度逐步完善。皇帝的祖母尊為太皇太后，母親尊為皇太后，先帝的其他妃、嬪尊為太妃、太嬪。皇帝的正妻只有皇后一人，統領後宮。皇后以下妃嬪分四等，為皇貴妃一人，貴妃二人，妃四人，嬪六人，這是指同一時間規定的數目。妃、嬪也稱為「主位」，輔佐皇后管理後宮。在嬪之下還有貴人、常在、答應三級，沒有固定的名額，隨妃、嬪分別居住在東西六宮。但是實際上，各朝妃、嬪數目並沒有完全照規定執行，康熙、乾隆皇帝的妃嬪都超過了規定的數目，而同治皇帝、光緒皇帝的又遠遠不及規定。

清代的后妃制度

與皇帝的關係	稱號	規定的數目
祖母	太皇太后	
母親	皇太后	
先帝的其他妃嬪	太妃、太嬪	
正妻	皇后	1
妾（正位）	皇貴妃	1
妾（正位）	貴妃	2
妾（正位）	妃	4
妾（正位）	嬪	6
妾	貴人	若干
妾	常在	若干
妾	答應	若干

秀女如果直接被選中做皇后，按清代規定，皇帝與皇后屬於初婚，需要行大婚禮。而一般秀女都是在初得封號後，再等待逐級晉封；如果能生育皇子或公主，則晉升的機會更大。慈禧太后就是成功晉升的代表，她17歲時通過選秀女入宮，最終走向了權力的頂峰。

還有一種特殊的情況，就是宮女被皇帝看中，也可得到封號，再步步晉升。這其中最為人熟知的便是乾隆皇帝的孝儀純皇后，嘉慶皇帝的生母。

不論是什麼出身，秀女一旦進入這高大的宮牆中，便也只能站在高閣上望一望外面的世界了！

慈禧的晉升之路

咸豐十一年 (1861)
十月初九
以載淳生母身份晉封皇太后，稱聖母皇太后，上徽號「慈禧」。開始了對中國 48 年的統治。

咸豐七年 (1857)　晉封為懿貴妃

咸豐六年 (1856)　生皇子載淳 (即同治皇帝)，晉封為懿妃

咸豐四年 (1854)　晉封為懿嬪

咸豐二年 (1852)　入宮，封為蘭貴人

道光十五年 (1835)　出生

⑦

「最」得我心

本專題只關心御花園之「最」！

最大的蝙蝠：蝙蝠雖然其貌不揚，但名字卻招人喜歡。因為蝙蝠的「蝠」與「福」同音，所以成了中國傳統文化中的吉祥物。它藝術化的形象也經常出現在皇宮裝飾圖案中 —— 看來，即使是天子，也嚮往着幸福生活啊！你可知道，故宮最大的一隻「蝙蝠」就落在御花園地面上。只要先找到千秋亭，走進亭子南邊假山門裡，左邊地上就是。這隻大蝙蝠是御花園石子畫的一部分，由古代工匠用彩色石子和瓦條拼成。它的身軀也許是因為充滿福氣才如此碩大吧。

如果在裝飾圖案中看到我，那你一定會得到我的祝福！

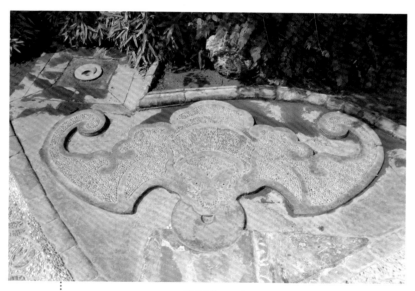

御花園石子畫　　　　福氣滿滿！

　　最常被認錯的神獸 —— 獬豸：天一門外有一對鎏金銅獸，名叫獬豸。這是一種傳說中的神獸，古人相信它能明辨善惡，象徵公平正義，頭上獨角就是它懲罰惡人的武器。

　　如果不認識獬豸，很可能見了獬豸而叫它麒麟，因為它們長得很像。麒麟是瑞獸，象徵吉祥。兩者外形上有什麼區別呢？故宮慈寧門前就有一對守門麒麟。兩者比較一下，最明顯的兩處區別就在犄角和四足：獬豸獨角，利爪；麒麟雙角，圓蹄。下次見到不要認錯了喲！

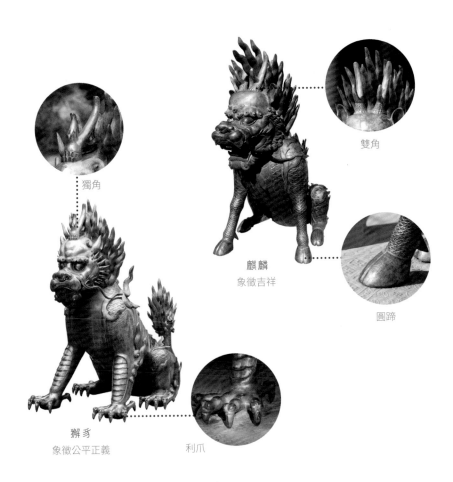

獨角

雙角

麒麟
象徵吉祥

圓蹄

獬豸
象徵公平正義

利爪

　　最酷的人造噴泉：紫禁城中最酷的人造噴泉（古稱「水法」）就在堆秀山前，東西各有一處，兩條石刻蟠龍就是噴水口。那麼水從哪裡來呢？「機關」就藏在山腰處，那裡放了水缸，和低處的噴水口有水管連通。只要提前把缸裡蓄滿水，水就會因為壓強差從蟠龍口中噴出來。這是多麼奇妙的構思啊！

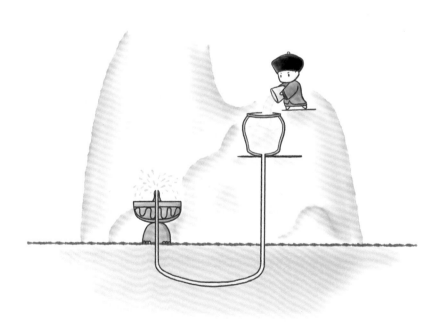

人造噴泉示意圖

石刻蟠龍噴水口

堆秀山前的人造噴泉

最契合的一對建築：御花園建築佈局遵循了紫禁城中心突出、東西對稱的一貫原則。像萬春亭與千秋亭，以及浮碧亭與澄瑞亭，都是東西對稱且建築形式相同的建築。但這一原則並不是說，相對位置上所有建築都一模一樣，比如花園西南角的養性齋和東南角的絳雪軒就不同。清代嘉慶、道光皇帝經常來養性齋休息讀書，末代皇帝溥儀也曾經在這裡學習英文。而絳雪軒是皇帝遊園時賞景休息的地方，平面呈「凸」字形，剛好與呈「凹」字形的養性齋互補，珠聯璧合，十分有趣。

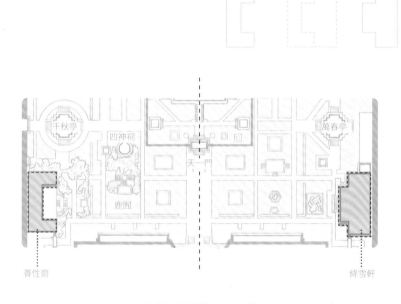

絳雪軒與養性齋示意圖

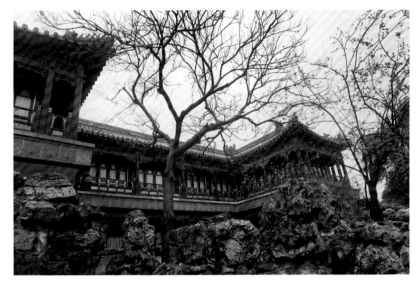

養性齋

絳雪軒